오일파스텔로 그리는
풍경의 조각들

오일파스텔로 그리는 풍경의 조각들

: 그림다락방의 따스하고 포근한 드로잉 클래스

초판 발행 2025년 5월 26일

지은이 그림다락방(김민지) / **펴낸이** 김태헌

총괄 임규근 / **팀장** 권형숙 / **책임편집** 박은경 / **기획** 윤채선 / **교정교열** 강경선 / **디자인** 패러그래프
영업 문윤식, 신희용, 조유미 / **마케팅** 신우섭, 손희정, 박수미, 송수현 / **제작** 박성우, 김정우

펴낸곳 한빛라이프 / **주소** 서울시 서대문구 연희로2길 62
전화 02-336-7129 / **팩스** 02-325-6300
등록 2013년 11월 14일 제25100-2017-000059호
ISBN 979-11-94725-07-7 13650

한빛라이프는 한빛미디어(주)의 실용 브랜드로 우리의 일상을 환히 비추는 책을 펴냅니다.

이 책에 대한 의견이나 오탈자 및 잘못된 내용에 대한 수정 정보는
한빛미디어(주)의 홈페이지나 아래 이메일로 알려주십시오.
파본은 구매처에서 교환하실 수 있습니다. 책값은 뒤표지에 표시되어 있습니다.
홈페이지 www.hanbit.co.kr / **이메일** ask_life@hanbit.co.kr / **인스타그램** @hanbit.pub

지금 하지 않으면 할 수 없는 일이 있습니다.
책으로 펴내고 싶은 아이디어나 원고를 메일(writer@hanbit.co.kr)로 보내주세요.
한빛라이프는 여러분의 소중한 경험과 지식을 기다리고 있습니다.

오일파스텔로 그리는 풍경의 조각들

그림다락방(김민지) 지음

한빛라이프

안녕하세요. 따뜻한 그림을 그리는 일러스트레이터, 그림다락방입니다.

오일파스텔을 처음 만났을 때가 기억납니다. 손에 닿는 촉감이 부드럽고, 색이 자연스럽게 번지는 그 느낌이 좋았어요. 물감처럼 번거롭지 않으면서, 색연필보다 풍부하게 표현할 수 있어 점점 더 자주 찾게 되었죠. 그렇게 오일파스텔에 빠지게 되었고, 지금은 제 주된 작업 도구가 되었답니다.

이 책은 오일파스텔이 처음인 분들도 쉽게 접할 수 있도록 상세히 알려드립니다. 도구를 어떻게 쥐고, 어느 정도의 힘으로 다루어야 하는지부터 색을 겹치고 자연스럽게 섞는 방법까지, 가장 기초적인 부분부터 담았어요. 마치 곁에서 함께 그려주는 것처럼 하나하나 친절하게 설명하고 싶었답니다. 손에 쥔 오일파스텔이 익숙하지 않아도 괜찮아요. 그림에는 정답이 없으니까요. 그저 느껴지는 대로, 그리고 싶은 마음을 따라 그리다 보면 스스로의 손끝에 감탄하는 순간이 찾아올 거예요. 그렇게 천천히 오일파스텔의 매력에 빠져보길 바랍니다.

전체 구성은 풍경화를 중심으로 했어요. PART 1에서는 하늘, 바다, 땅으로 나누어 각 요소를 하나씩 그려볼 거예요. 구름과 뭉게구름의 차이, 파도와 윤슬의 표현, 나무와 꽃, 그리고 고양이와 강아지 같은 작은 생명들까지 다양한 요소들을 찬찬히 익혀갑니다. 이어서 PART 2에서는 앞서 배운 표현 기법을 활용해 햇살이 비치는 나무, 잔잔한 호수, 피크닉 장면 등 마음을 따뜻하게 해주는 풍경화를 그려볼 거예요.

바쁘게 흘러가는 일상을 잠시 멈추고, 오일파스텔로 그려보는 풍경 한 장면이 여러분께 따뜻한 '쉼'이 되었으면 합니다. 이 책이 여러분의 일상에 작은 즐거움이 되고, 그림 그리는 시간이 스스로를 더 아껴주는 순간이 되길 바랍니다.

그림다락방(김민지)

이 책의 구성

오일파스텔 드로잉에
필요한 재료를 준비해요.

드로잉을 시작하기 전, 꼭 필요
한 준비물을 먼저 알아봅니다.
어떤 종류의 오일파스텔을 사용
하는지, 종이와 기타 보조 도구
는 무엇이 필요한지 꼼꼼히 소
개해드려요. 각 재료의 특징을
미리 알아두면 드로잉이 훨씬
수월해집니다.

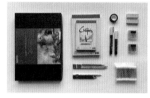

기초 드로잉 기법부터
차근차근 익혀요.

오일파스텔의 기초를 배워볼 차
례입니다. 오일파스텔을 잡는
법부터, 점 그리기, 선 긋기, 채
색하기, 그러데이션, 블렌딩, 스
크래치 기법까지 하나씩 익혀가
며 손에 익힙니다. 더불어 유용
한 스케치 팁과 그림 수정법, 보
관법 등도 함께 소개할게요.

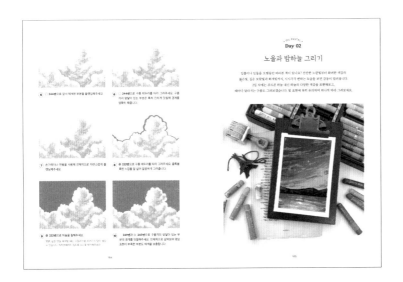

차근차근 단계별로 함께 따라 그려요.

기초를 익혔다면, 상세한 단계별 설명을 따라 본격적으로 그려보겠습니다. 하나의 그림을 완성하는 과정을 세밀하게 나누어 설명하니, 차근차근 따라 그리기만 하면 됩니다. 중간중간 유용한 드로잉 팁도 소개해 누구나 쉽게 그릴 수 있도록 돕습니다.

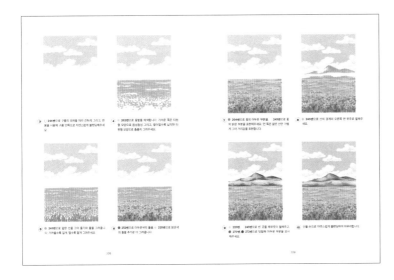

배운 것을 바탕으로 멋진 풍경화를 그려봐요.

나무, 꽃, 들판, 바다, 하늘, 구름 등 다양한 자연 요소를 조화롭게 그리며 창의력을 펼쳐볼 시간입니다. 멋진 풍경화를 그리며 나만의 감성도 담아 자유롭게 표현해보세요. 오일파스텔 특유의 따스한 색감에 푹 빠져들게 된답니다.

• CONTENTS •

PART 1.
차근차근 따라 하는 오일파스텔

PART 2.
감성을 더하는 오일파스텔

Oil Pastel

BASIC.

오일파스텔이
처음이라면

오일파스텔을 처음 만나는 분들을 위해 재료에 대해 간단히 이야기해보려고 해요.
더불어 오일파스텔 드로잉에 필요한 준비물도 소개해드릴게요.
본격적으로 그리기에 앞서, 준비 과정이 즐겁고 설레는 시간이 되길 바랍니다.
이제 함께 첫걸음을 떼어볼까요?

오일파스텔은 어떤 재료일까?

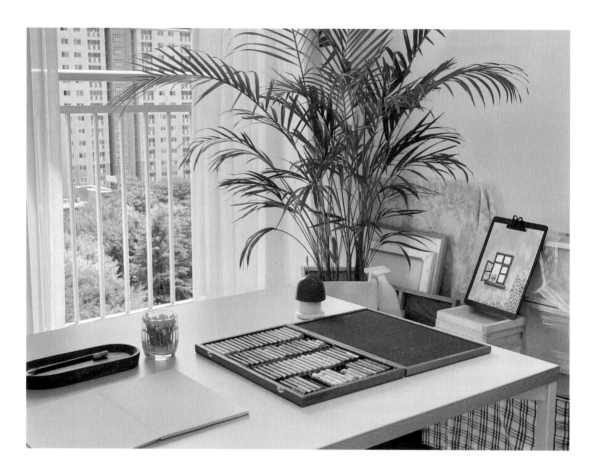

오일파스텔은 우리에게 꽤 친숙한 재료입니다. 어릴 때 크레파스로 그림을 그려본 적 있죠? 오일파스텔은 바로 그 크레파스의 전문가용 재료랍니다. 전문가용 재료인 오일파스텔을 대중적으로 사용할 수 있도록 좀 더 단단하게 만든 것이 크레파스예요. 그래서 오일파스텔과 크레파스는 비슷하면서도 다른 매력을 가지고 있습니다.

오일파스텔은 크레파스보다 질감이 더 무르고 부드러워서 혼색이 잘되고, 다양한 표현이 가능해요. 딱딱한 파스텔보다 사용이 훨씬 편리하고 깊이 있는 색 표현도 가능합니다. 크레파스와 비슷한 덕에 몽글몽글 동심을 자극하고, 준비가 간편한 건식 재료인 데다 색감도 다양해서 초보자도 쉽고 재미있게 드로잉을 즐길 수 있습니다.

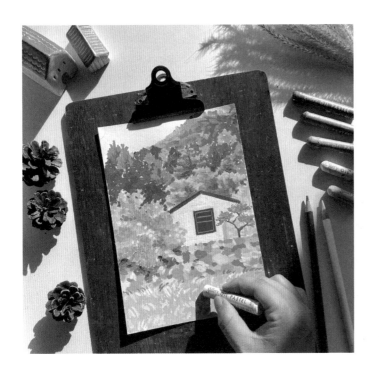

오일파스텔의 특성을 살펴보겠습니다. 오일파스텔 드로잉의 가장 큰 장점은 간편함이에요. 건식 재료라 드로잉 준비가 빠르고 편합니다. 수채화나 아크릴화는 물이 꼭 필요한데, 오일파스텔 드로잉은 오일파스텔과 종이만 있으면 최소한의 준비가 끝납니다. 덕분에 야외에서 그림을 그리기도 무척 편해, 저는 종종 카페나 여행지에서 오일파스텔로 그림을 그리며 즐거운 시간을 보내곤 한답니다.

또한 무르고 부드러운 특성 덕분에 질감(마티에르)이 살아 있는 그림을 그릴 수 있습니다. 오일파스텔의 매력에 빠진 건 특히 이것 때문인데요, 종이 위에 두께감 있게 색을 쌓아 올릴 수 있답니다.

다른 재료와의 궁합도 좋은 편이에요. 다양한 색상의 종이나 원목에도 발색이 잘되며, 기름이나 불로 녹여 사용할 수도 있고, 색연필이나 아크릴 마커, 아크릴 물감 등과도 함께 사용해 멋진 작품을 만들 수도 있습니다.

하지만 무르기 때문에 생기는 단점도 있어요. 부드러운 만큼 손에 잘 묻습니다. 드로잉하면서 주변과 손을 잘 닦아야 하고, 종이의 다른 부분에 번지지 않도록 주의해야 합니다. 연필로 그림을 그리는 소묘도 손에 묻어나는 것처럼, 오일파스텔도 손에 묻어 번질 수 있기 때문인데요. 이를 방지하기 위해 보관할 때는 픽사티브를 뿌려 보관합니다. 보관법에 관해서는 43쪽에서 더 자세히 설명하겠습니다. 오일파스텔은 무르고 단면이 뭉툭해서 아주 세밀한 묘사는 다소 어렵지만, 색연필과 면봉을 함께 사용하면 이를 보완할 수 있습니다.

지금까지 오일파스텔의 특징을 간단히 살펴보았습니다. 오일파스텔은 경계선을 깔끔하게 칠하지 않아도 괜찮습니다. 깔끔하게 칠하는 방법을 알려드릴 수도 있지만, 그러면 오일파스텔만의 매력이 줄어들지요. 자연스럽게 그리는 것이 오일파스텔만의 매력 아닐까요?

드로잉에 사용한 재료 소개

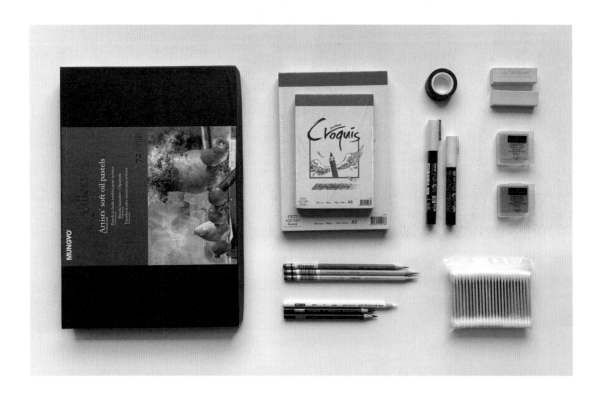

1 | 오일파스텔

다양한 브랜드의 오일파스텔이 있지만, 이 책에서는 가장 대중적이며 손쉽게 활용하기 좋은 '문교 소프트 오일파스텔'을 사용합니다.

• 문교 소프트 오일파스텔

'문교 소프트 오일파스텔'은 국내에서 제일 많이 사용하는 제품입니다. 오일파스텔에 처음 입문하는 분들에게 추천하며, 초보자가 사용하기에 가장 무난한 제품입니다. 오일파스텔은 너무 무르면 디테일한 표현이 어렵고, 너무 단단하면 크레파스와 질감이 유사해져요. 이 제품은 무름의 정도가 적당하고, 최대 120색으로 다양한 색을 보유하고 있습니다. 이 책에

서는 72색을 기준으로 10가지 색을 추가했습니다. 필요한 색만 낱개로 구매할 수도 있으니 참고하세요. 전체 색상 모음은 272쪽에서 확인할 수 있습니다.

• 문교 오일파스텔

'문교 오일파스텔'은 문교 소프트 오일파스텔보다 무름의 정도가 더 단단하여 크레파스와 유사한 제품입니다. 문교 소프트 오일파스텔과 혼동하기 쉬우니 유의하여 구매합니다.

2 | 종이

오일파스텔은 어디에나 발색이 잘돼서 딱 정해진 종이는 없긴 합니다. 흰색 종이부터 다양한 색지, 크라

프트지나 검은색 종이 등 어디에나 드로잉이 가능하지요. 심지어 나무나 돌에도 그릴 수 있습니다. 그럼에도 추천하자면, 오일파스텔은 일반 켄트지 또는 크로키북과의 조합이 가장 좋습니다. 저도 평소에 자주 사용하고, 초보자가 사용하기에도 적합하지요. A4용지처럼 요철이 없는 매끈한 종이는 질감 표현이 아쉽고, 수채화지처럼 요철이 많은 종이는 초보자라면 세밀한 묘사가 어렵습니다. 따라서 일반 켄트지나 크로키북 용도의 스케치북을 추천합니다.

3 | 기타 재료

• 스케치용 색연필

스케치할 때 연필의 흑연은 번짐이 있어서 색연필을 사용하는 것이 좋습니다. 다만, 일반 색연필은 수정이 어려우므로 지워지는 색연필인 '산포드 애니메이션 색연필'을 추천합니다. 만약 일반 연필로 스케치했다면 채색 전에 스케치 선이 옅어지도록 가볍게 지워주세요. 스케치에 관해서는 37쪽에서 더 자세히 설명하겠습니다.

• 지우개

지우개는 스케치를 수정하거나 여백에 오일파스텔이 묻었을 때 닦아내는 용도로 사용합니다. 지우개의 종류는 크게 상관없고, 잘 지워지기만 하면 됩니다. 제가 주로 사용하는 제품은 '파버카스텔 떡 지우개'입니다. 파버카스텔 제품은 찰흙 같아서, 오염을 제거할 때는 꾹 눌렀다 떼기를 반복하면 더 깔끔하게 지울 수 있습니다.

• 유성 색연필

유성 색연필은 세밀한 묘사를 할 때, 스크래치를 할 때, 글씨를 쓸 때 사용합니다. 이 책에서는 '프리즈마 유성 색연필'을 사용하며, 색이 많으면 다양하게 활용할 수 있지만 흰색과 검은색만으로도 충분합니다. 이 책에서 흰색(White, PC 938)은 주로 스크래치에 사용하고, 진회색(Warm Grey 90%, PC 1058) 또는 검은색(Black, PC 935)은 묘사에 사용했습니다.

• 아크릴 마커

아크릴 마커는 오일파스텔로 그린 부분에도 발색이 잘됩니다. 그래서 반짝이는 표현이나 별과 같이 작고 세밀한 표현에 주로 사용합니다. 이 책에서는 '유니 포스카 마커 3M' 또는 '유니 포스카 마커 1M' 화이트(흰색)를 사용하며, 마커는 사용 전에 반드시 뚜껑을 닫고 흔들어줘야 합니다. 마커 액이 터질 수 있으니 유의해서 사용하고, 사용 전에 연습장에 미리 발색을 확인해보면 좋습니다. 마커는 그림을 수정할 때도 활용할 수 있는데, 수정법에 관해서는 42쪽에서 더 자세히 설명하겠습니다.

• 면봉과 키친타월

면봉은 좁은 면적에 세밀한 그러데이션을 표현할 때 필요한 재료입니다. 키친타월은 넓은 면적의 그러데이션을 표현할 때 사용하는데, 두루마리 휴지나 미용 티슈보다는 키친타월이 단단해서 더 수월하게 작업할 수 있습니다.

• 물티슈

물티슈는 손과 오일파스텔을 닦기 위한 용도로 필요합니다. 오일파스텔은 무르다 보니 주변과 손이 오염되기 쉬워요. 얼룩덜룩하게 묻어나지 않도록 손과 오일파스텔을 자주 닦아주며 깨끗하게 채색합니다.

• 마스킹 테이프

문구용 마스킹 테이프를 추천합니다. 접착 강도가 약할수록 종이의 손상이 덜해요. 드로잉을 끝낸 후에는 마스킹 테이프를 조심히 떼어내야 종이가 찢어지지 않고 손상이 덜합니다.

Oil Pastel

Part 1.

차근차근 따라 하는
오일파스텔

따뜻함이 느껴지는 오일파스텔의 세계로 여러분을 초대합니다. 설레는 마음으로
이 책을 펼쳐 든 분들을 위해 기초부터 차근차근 따라 할 수 있도록 준비했어요.
하늘 속 구름, 바다와 윤슬, 나무, 꽃, 동물 등의 요소를 하나씩 그려보며
풍경화에 필요한 기초를 배워보겠습니다.
자, 지금부터 오일파스텔로 즐겁게 그림을 그려볼까요?

오일파스텔을 들고 종이 위에 선을 긋는 순간부터 드로잉이 시작돼요.
멋진 그림을 그리기 위해서 간단한 점 그리기부터 다양한 방식으로
선을 그리는 방법, 예쁜 색상을 모아 그러데이션을 표현하는 방법까지 하나씩 따라 해보며
기본기를 다져보겠습니다. 기초를 탄탄히 다지면 어떤 그림도
자신 있게 그릴 수 있어요. 부담 없이 차근차근 따라오세요.

기초 탄탄
오일파스텔

Day 01

오일파스텔 기초

1일 차는 오일파스텔을 다루는 법과 점, 선, 면을 그리며 재료를 손에 익히는 시간이 될 거예요. 그림은 크게 점, 선, 면의 요소로 이루어져 있습니다. 점, 선, 면만 잘 그릴 줄 알아도 그림을 그리는 데 많은 도움이 되지요. 오일파스텔은 색마다 무름의 정도가 조금씩 다르니 골고루 사용해보고, 좋아하는 색이나 마음에 드는 색을 골라서도 연습해보세요. 기초를 탄탄히 다져야 예쁜 그림을 그리는 데 도움이 되니, 차근차근히 해보겠습니다.

1 | 오일파스텔 잡는 법

기본적으로 연필을 쥐듯이 편하게 잡습니다. 다만, 얇은 선을 그리거나 세밀하게 묘사할 때는 오일파스텔의 뭉툭하지 않은 부분을 찾아야 해요. 이때는 오일파스텔을 눕히고 엄지와 검지, 중지로 가볍게 들어 각을 세워서 그려줍니다.

세워 잡기　　　　　　　　　　**비스듬히 잡기**

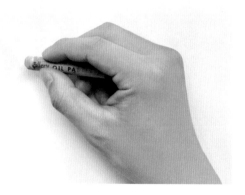

연필을 쥐듯이 엄지와 검지로 오일파스텔을 살짝 세워 잡고, 중지로 아래쪽을 받쳐줍니다. 넓은 면적을 칠하거나 힘을 주어 그릴 때 알맞은 방법입니다.

오일파스텔을 비스듬히 눕혀 엄지, 검지, 중지로 가볍게 잡아줍니다. 얇은 선을 긋거나 힘을 빼고 연하게 칠할 때 알맞은 방법입니다.

2 | 유용한 오일파스텔 팁

오일파스텔은 누구나 쉽게 사용할 수 있지만, 처음 접한다면 몇 가지 팁을 알아두면 좋습니다. 오프라인 수업에서 수강생분들이 자주 궁금해하거나 어려워했던 부분 위주로 소개해드릴게요.

끝을 뭉툭하게 만들기

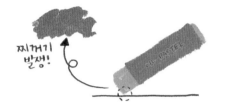

오일파스텔은 처음 사면 얇고 긴 원통형으로, 윗면이 깔끔하게 잘린 상태예요. 이처럼 가장자리가 각진 새 제품은 선을 긋거나 작은 점을 찍기에는 좋지만, 쓸수록 가장자리가 뭉개지며 찌꺼기가 나옵니다. 찌꺼기가 많으면 그림이 지저분해지고, 손으로 털어내다 자칫 그림이 오염될 수 있어요. 새 제품으로 넓은 면적을 칠해야 할 때는 빈 종이에 여러 번 문질러 전체적으로 끝을 뭉툭하게 만든 후 사용하는 걸 추천합니다.

끝을 뾰족하게 만들기

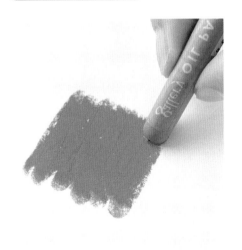

세밀한 묘사가 필요한데 오일파스텔이 뭉툭해졌다면, 빈 종이에 오일파스텔을 한쪽으로 깎아내듯 반복하여 칠해보세요. 그러면 한쪽이 납작해지면서 뾰족한 부분이 생기고, 여기로 얇은 선이나 작은 점을 그릴 수 있습니다. 이보다 훨씬 더 얇은 선을 그려야 할 때는 오일파스텔의 사용하지 않은 반대쪽으로 그리는 것도 하나의 방법입니다. 새 제품의 각진 가장자리를 유지하고 있으니까요.

오일파스텔을 사용하다 보면 금세 다른 색이 묻어 지저분해지곤 합니다. 이 상태로 그림을 그리면 색이 번져 그림이 오염될 수 있으니, 티슈나 물티슈로 묻어난 색을 닦아주세요. 특히 밝은색을 사용할 때는 더욱 유의해야 합니다. 밝게 채색해야 하는 부분에 어두운색이 묻으면 수정하기가 어렵기 때문이에요. 따라서 묻어난 다른 색은 꼭 닦고 사용하는 습관을 들이길 추천합니다. 오일파스텔 찌꺼기가 많이 붙어 있을 때도 물티슈로 닦아 사용하면 훨씬 더 매끄럽게 채색할 수 있습니다.

오일파스텔이 닳아 짧아졌을 때는 포장지 윗부분을 조금씩 찢어 사용합니다. 오일파스텔의 아랫부분을 위로 밀어 올려 사용할 수도 있지만, 포장지 아랫부분에는 색의 이름과 번호가 적혀 있으므로 되도록 손상되지 않게 윗부분을 찢어 사용하는 게 낫습니다.

낱개로 구매하기

오일파스텔로 그림을 그리다 보면, 자주 쓰는 색만 빨리 닳거나 구매한 제품에 원하는 색이 없을 때가 종종 있습니다. 문교 소프트 오일파스텔은 온라인에서 낱개로도 구매할 수 있으니, 필요에 따라 추가로 구매합니다.

311 　 287 　 312 　 313 　 304 　 302 　 305 　 314 　 318 　 280

▲ 낱개로 추가 구매한 색상의 오일파스텔

3 | 점 그리기

단순한 점만으로도 크기와 모양에 따라 표현할 수 있는 것이 많습니다. 점을 작게 찍어 멀리 있는 꽃을 표현하거나 모양을 길쭉하게 그려 나뭇잎, 꽃잎, 구름 등을 완성할 수 있지요. 연습 삼아 다양한 크기와 모양의 점을 그려보세요.

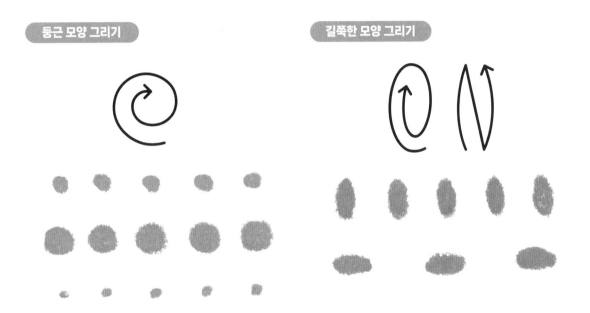

둥근 모양 그리기

길쭉한 모양 그리기

오일파스텔을 돌려보면서 뾰족한 부분을 찾습니다. 점을 콕콕 찍지 말고, 한 바퀴 돌리듯이 동그랗게 둥근 모양의 점을 그려보세요. 너무 힘없이 그리면 단면이 깔끔하지 않으니, 약간 힘을 주어 그리는 것이 좋습니다. 처음에는 힘 조절에 대한 감을 잡기 어려운데, 오일파스텔 찌꺼기가 나오지 않을 정도라고 생각하며 그려봅니다. 작은 점부터 큰 점까지 다양한 크기로 둥근 점을 그려보세요.

길쭉한 모양의 점도 그려보겠습니다. 오일파스텔의 뾰족한 단면을 종이에 대고 세로나 가로로 길게 굴려 점을 그려주세요. 모양이 원하는 대로 그려지지 않을 때는 위아래로 선을 반복해서 그린다고 생각하면 쉽습니다. 끝부분을 둥글게 마감하면 깔끔한 점이 완성됩니다.

4 | 선 그리기

자연물인 나뭇가지, 잎사귀, 갈대, 잔디부터 바다의 물결이나 다양한 건축물까지 선만으로도 표현할 수 있는 것이 무궁무진하답니다. 그렇지만 오일파스텔은 끝부분이 뭉툭해서 선을 얇고 깔끔하게 그리기가 어렵습니다. 선 긋는 연습이 꼭 필요한 이유이지요. 특히 오일파스텔을 처음 다룬다면 자세를 바르게 하고 직선이나 곡선 등 다양하게 선을 그려보세요.

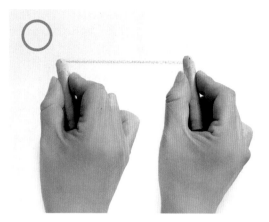

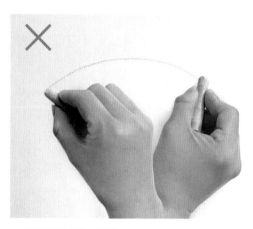

▲ 올바른 자세(어깨 사용)　　　　　　▲ 올바르지 않은 자세(손목 사용)

직선을 그릴 때 손목이 꺾이면 선이 한쪽으로 치우칩니다. 손목과 팔을 고정한 상태에서 어깨를 움직여 직선을 그어주세요. 아주 짧은 선은 손목을 사용해도 큰 문제가 없지만, 대체로 손목을 사용할수록 선의 두께도 일정하지 않고 모양도 울퉁불퉁해져요. 다만, 야자수 나무나 갈대, 잔디 등의 곡선을 그릴 때는 손목을 사용해 튕기듯 약간의 탄력을 주기도 합니다.

수평선 그리기

▲ 굵은 수평선　　　　　　　　　　　▲ 얇은 수평선

굵은 선은 오일파스텔을 연필 잡듯이 쥐고 힘을 주어 그립니다. 선을 그을수록 단면이 뭉툭해지므로 힘 조절을 잘해야 일정한 굵기로 선을 그릴 수 있어요. 주의할 점은 손목을 사용하는 대신 어깨를 움직여 그리는 것입니다.

얇은 선은 오일파스텔의 뾰족한 부분을 사용해 그립니다. 20쪽 사진처럼 비스듬히 잡으면 쉽게 그릴 수 있습니다. 선을 천천히 그으면 울퉁불퉁해지기 쉬우니 속도를 조절해 빠르게 그리되, 힘을 너무 과하게 주지 않도록 주의하세요. 만약 계속 손에 힘이 들어간다면 오일파스텔을 조금 더 멀리 잡고 연습해봅니다.

▲ 굵은 수직선　　　　　▲ 얇은 수직선　　　　　▲ 얇은 수직선 그리는 자세

수직선을 그릴 때 유의할 점은 손목과 팔 전체를 함께 아래로 움직여 그려야 한다는 것입니다. 굵은 선은 마찬가지로 연필 쥐듯이 편하게 잡고 넓은 면적을 이용해 그려줍니다. 얇은 선 또한 손 모양을 위의 사진처럼 살짝 꺾은 뒤 뾰족한 부분을 찾아 그어주세요. 손이 과하게 흔들릴 때는 손날을 바닥에 대고 그리면 안정적으로 그릴 수 있습니다.

꽃 그리기 예시

점과 선만으로 꽃을 하나 그려보겠습니다. ● **203번**으로 타원형에 가까운 점을 8개 그려 꽃잎을 표현합니다. 이때 손목을 돌리는 게 어렵다면, 손목 대신 종이를 돌려가며 그리면 훨씬 수월합니다. ● **236번**으로 가운데에 동그란 점을 그리고, ● **241번**으로 줄기와 잎사귀도 그려보세요. 마지막으로 흰색 색연필을 사용해 가운데에 # 모양을 그려 마무리해줍니다.

5 | 면 칠하기

오일파스텔의 핵심은 '면 칠하기'에 있습니다. 힘을 얼마나 주냐에 따라 다른 느낌을 낼 수 있고, 두세 가지 색을 섞어 칠해 다양한 배경색을 만들어내기도 합니다. 먼저 한 가지 색으로 면을 칠해보고 그다음 색을 섞어보겠습니다. 이후에는 그러데이션, 스크래치 등 오일파스텔 기법을 배워보기로 해요.

▲ 진하게 채우기(100%) ▲ 연하게 채우기(60%) ▲ 아주 연하게 채우기(30%)

처음에는 오일파스텔을 짧게 잡고 힘을 주어 진하게 칠해봅니다. 이때 오일파스텔 찌꺼기가 나오지 않을 정도로만 힘을 주어 채색해주세요. 찌꺼기 가루가 뭉치면 면봉으로 제거하거나 살짝 문질러 종이와 밀착시킵니다. 다음으로 처음보다는 손목에 힘을 약간 빼고, 종이가 살짝 보이게 칠해줍니다. 마지막은 더 연하게 채워줄 거예요. 오일파스텔을 멀리 잡고 손목에 힘을 최대한 뺀 상태로 종이가 듬성듬성 보이게 칠해줍니다. 이 방법은 색을 섞는 밑 작업을 하거나 재질 표현에 주로 사용합니다.

일반 물감과 달리 오일파스텔은 조색이 쉽지 않지만, 기존의 색을 섞어 새로운 색을 만들 수 있습니다. 두세 가지 색을 연하게 한 방향으로 칠해 색을 섞어보세요. 이때 어두운색 위에 밝은색을 올려야 색이 잘 섞입니다.

또 다른 방법으로 색을 섞을 수도 있습니다. 먼저 어두운색을 듬성듬성 칠한 후 밝은색으로 빈 곳을 채우듯이 칠해주세요. 이때 손에 힘을 80% 정도로만 주고 칠하면 더 자연스럽게 표현할 수 있습니다.

● 232 → ● 241 → ● 253

지금까지 연습한 것을 바탕으로 나무 하나를 그려보겠습니다. 먼저 ●232번으로 듬성듬성 나뭇잎을 칠한 후 ●241번으로 빈 곳을 채워주세요. ●253번으로 얇고 긴 사각형을 진하게 그려 아래쪽에 나무 기둥을 표현합니다.

Day 02

오일파스텔 기법

2일 차에는 오일파스텔만의 표현 기법들을 알아보겠습니다. 자연스러운 그러데이션 방법을 세밀하게 알아보고, 혼자서도 원하는 색을 조합하기 쉽도록 다양한 방법으로 연습해봅니다. 또한 어릴 때 빨주노초파남보 다양한 색의 크레파스로 스케치북을 칠하고 검은색으로 덮어 칠한 다음, 뾰족한 도구로 긁어 그림을 그려본 적 있을 거예요. 바로 스크래치인데, 이 기법도 함께 활용하며 동심으로 돌아가보겠습니다.

1 | 그러데이션

▲ 밝은색부터 채색

▲ 어두운색부터 채색

그러데이션은 색을 칠할 때 한쪽을 짙게 칠하고 다른 쪽으로 갈수록 차츰 얇게 나타나도록 하는 표현 기법입니다. 오일파스텔 드로잉에서는 그러데이션을 표현할 때 어두운색부터 칠해야 하는데요. 밝은색 위에 어두운색을 올리면 발색이 잘되고 깔끔하게 올라가지만, 그러데이션처럼 부드럽게 연결되지는 않기 때문입니다. 어두운색부터 칠한 다음 밝은색을 칠해야 오일파스텔이 부드럽게 섞이며 그러데이션이 잘 표현됩니다. 그림을 그리다 보면 어쩔 수 없이 밝은색부터 칠해야 할 때도 있는데, 이때는 키친타월이나 면봉을 사용해서 문질러주면 부드럽게 연결할 수 있습니다.

두 가지 색 그러데이션

1 ● **260번**을 사용해 손목을 가로 방향으로 움직이면서 진하게 칠해주세요.

2 ● **260번** 오일파스텔의 아랫부분을 잡고 연하게 칠해주세요. 이때 손의 힘을 조절하며 경계를 자연스럽게 그려줍니다.

③ ● 239번으로 **과정 2**에서 칠한 부분은 옅게 칠하고, 아래쪽으로 갈수록 점점 진하게 칠해줍니다. 경계를 더 자연스럽게 풀어주려면 손가락이나 면봉을 이용해서 문질러주세요.

TIP. ● 260번이 밝은색 쪽으로 묻어나지 않게 조심하면서 칠합니다. ● 239번 오일 파스텔을 돌려가며 깨끗한 면을 사용하거나 휴지로 닦은 후 칠해줍니다.

세 가지 색 그러데이션

① ● 260번으로 처음에는 진하게 칠하다 점점 연하게 칠해주세요.

② ● 239번으로 연하게 칠한 부분을 연결하며 칠하고, 점점 연하게 칠해주세요.

③ 243번으로 연하게 칠한 부분을 연결해주세요. 경계선은 면봉으로 문질러 풀어줍니다.

중간 무채색 배치하기

오일파스텔로 채색하다 보면 다양한 색을 섞게 되는데, 종종 색이 탁해지거나 원치 않는 색이 될 때가 있습니다. 예를 들어 파란색과 노란색을 바로 이어서 채색하면 겹치는 부분이 초록색이 됩니다. 이렇게 두 색이 섞여 다른 색이 되어버리지 않고 자연스럽게 그러데이션을 표현하려면 가운데에 무채색을 추가해주세요. 이때 무채색은 주로 ○ 244번(White)이나 249번(Silver grey)을 사용합니다.

① ● 222번으로 진하게 칠하다 점점 연하게 칠해주세요.

② ○ 244번으로 연결하여 칠해주세요.

③ **243번**으로 아래쪽에서 위쪽으로 점점 연하게 칠해주세요.

TIP. 파란색으로만 칠한 부분은 채색하지 않습니다.

④ 다시 ○ **244번**으로 경계 부분을 블렌딩해 그러데이션을 표현해줍니다. 경계 부분을 더 자연스럽게 풀어주려면 면봉으로 문질러주세요.

TIP. 면봉을 사용할 때 세게 문지르면 아래 칠했던 색까지 닦일 수 있습니다. 주의하여 힘을 빼고 문질러줍니다.

2 | 블렌딩

블렌딩 기법은 그러데이션에 더해 세밀한 묘사가 필요할 때 주로 사용합니다. 오일파스텔을 사용해 두껍게 칠한 상태로는 채색된 부분이 밀리므로 이어서 드로잉하기가 어려워요. 따라서 손이나 키친타월로 닦아내듯이 두껍게 채색된 부분을 약간 덜어낸다고 생각하면 이해하기 쉽습니다. 오일파스텔이 얇고 고르게 칠해진 블렌딩 상태로는 추가로 드로잉하기가 편할 뿐 아니라, 색 연결도 더욱 자연스러워지지요. 이후에는 오일파스텔 또는 색연필을 사용해 구름을 그리거나 물체를 묘사하는 등 덧그릴 수 있습니다.

손 활용하기

보편적으로 가장 많이 사용하는 방법입니다. 그러데이션을 표현할 때 색의 연결이 부자연스럽다면 손의 열기를 이용해 경계 부분을 살짝 문질러주세요. 그러면 색이 부드럽게 섞이며 블렌딩이 됩니다. 손으로 문지르기엔 너무 넓은 면적이면 키친타월을, 너무 좁은 면적이면 면봉을 활용해 문질러줍니다.

넓은 면적을 고르게 블렌딩하려면 키친타월을 사용합니다. 미용 티슈나 두루마리 휴지는 금방 찢어져 키친타월이나 핸드타월처럼 두꺼운 휴지가 더 적합해요.

1 ● **213번**으로 위쪽부터 진하게 칠하다 점점 연하게 칠해주세요.

2 ● **215번**으로 이어서 그리데이션을 표현하며 칠해주세요.

3 ● **265번**도 연결해서 그리데이션을 표현하며 칠해주세요.

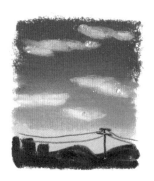

4 키친타월을 사용해 왼쪽에서 오른쪽으로, 한 방향으로 닦아내듯 문질러 블렌딩해주세요. 아래쪽 ● **265번** 색상부터 점차 위로 올라가며 가로 방향으로 문질러줍니다.

TIP. 키친타월을 사용해 블렌딩할 때는 좌우로 문지르지 말고, 한 방향으로 닦아내듯 문지릅니다.

5 자유롭게 구름 등을 추가로 그려주며 마무리합니다.

손가락보다도 더 작은 면적일 때는 면봉을 사용하면 편합니다. 면봉을 연필 쥐듯 편하게 잡고 색이 연결되는 부분을 문질러주세요. 색이 바뀔 때마다 새 면봉을 사용해야 교차 오염되지 않으니 유의합니다.

 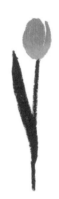 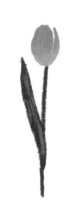

3 | 스크래치

스크래치는 채색된 오일파스텔에 뾰족한 도구로 긁어 표현하는 기법입니다. 먼저 밝은색의 오일파스텔로 칠한 후 그 위에 어두운색으로 꼼꼼하게 덧칠합니다. 다음으로 흰색 색연필이나 뾰족한 도구로 긁어내듯이 그리면 먼저 칠한 밝은색이 드러나지요. 세밀하게 묘사할 수도 있고, 작은 글씨를 쓸 수도 있습니다. 제법 활용도가 높은 표현 기법이니 잘 알아두었다가 필요할 때 활용해보세요.

① ● 225번으로 흰 종이가 보이
지 않을 정도로 칠해주세요.

TIP. 이때 오일파스텔의 찌꺼기가
생긴다면 면봉으로 제거해줍니다.

② ● 262번으로 위에 덧칠해주
세요.

③ 흰색 색연필이나 이쑤시개
등의 뾰족한 도구로 긁어내
어 원하는 모양을 그리거나
글씨를 써보세요.

Day 03

기초와 기법 심화

1~2일 차에는 점, 선, 면 기초부터 그러데이션, 블렌딩, 스크래치 기법까지 배워봤어요. 충분히 연습하고 익혔다면, 3일 차에는 실전에서 자주 사용하거나 약간 더 어려운 기법들을 알아보겠습니다. 앞으로 그림을 그리는데 꼭 필요한 기법들이니 놓치지 말고 연습해보길 바랍니다.

1 | 점 그리기 심화

반듯하게 동그란 점 말고도 다양한 모양의 점을 그려보겠습니다. 울퉁불퉁 자연스러운 무늬를 그리거나 끝이 뾰족한 나뭇잎을 그릴 때 유용한 모양의 점들을 그려볼게요.

울퉁불퉁한 모양

오일파스텔은 뭉툭해서 울퉁불퉁 자연스러운 무늬를 그리기 좋습니다. 콕콕콕 찍어보기도 하고 넓은 면으로 스윽 짧게 그어도 보며, 최대한 다양한 무늬를 그려보세요. 울퉁불퉁한 점은 달을 그리거나(183쪽) 나뭇잎을 그릴 때도 유용합니다. 여기서는 이를 활용해 간단히 집을 그려보며 벽 무늬를 표현해보겠습니다.

TIP. 오일파스텔의 ● 245번, ● 246번, ● 272번 색을 사용했습니다.

1 **249번**으로 직사각형 모양의 네모난 벽을 그려주세요.

2 ● **206번**으로 사다리꼴 모양의 사각형 지붕을 위쪽에 그려주세요.

 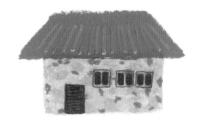

③ ● 245번과 ● 246번 순으로 벽에 울퉁불퉁한 무늬를 그려주세요.

④ 흰색 색연필로는 지붕에 무늬를 그려주고, 진회색 색연필로는 창문과 문을 그려주세요.

물방울 모양

잎사귀를 그릴 때 많이 사용하는 물방울 모양이에요. 크기가 작을수록 끝을 뾰족하게 하는 게 어려워서 두 가지 방법을 활용할 수 있습니다.

첫 번째는 긴 타원을 그리고, 한쪽 끝만 뾰족하게 빼주는 방법입니다. 손쉽게 물방울 모양이 그려집니다. 두 번째는 먼저 왼쪽으로 휘어진 붓 모양의 선을 그려주고, 겹쳐서 오른쪽으로 휘어진 붓 모양의 선을 그리는 방법입니다. 채색되지 않은 부분이 생겼다면 마저 채워 칠해주세요. 같은 방법으로 좀 더 긴 모양의 잎사귀 그리기도 연습해볼 수 있습니다.

충분히 연습했다면 잎사귀가 무리 지어 붙어 있는 가지도 그려보겠습니다. ● 232번으로 물방울 모양의 잎사귀를 여러 개 그리고, 얇은 선으로 잎사귀를 잇는 줄기도 그려주세요.

● 230번으로 길이가 서로 다른 얇은 선 3개를 그려주세요. 선에 맞춰 끝이 뾰족한 긴 타원형의 잎사귀도 여러 개 그려줍니다.

2 | 선 그리기 심화

예제를 따라 그리다 보면 최대한 비슷하게 그렸는데도 부족함이 느껴질 때가 있어요. 주로 선의 마감 처리가 부자연스러울 때 이런 느낌이 드는데, 힘 조절을 통해 끝을 자연스럽게 풀어주면 그림의 완성도가 확연히 달라집니다. 특히 얇은 선으로 풀 또는 물결을 그리거나 굵은 선으로 구름의 바람결 등을 묘사할 때, 선 끝이 뭉툭하게 끝나는 것보다는 자연스럽게 풀어주듯 그리면 완성된 느낌을 더해줍니다.

필압 조절하기

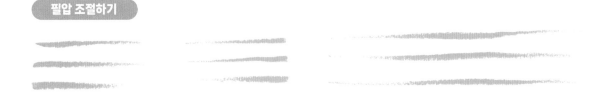

필압을 통해 선의 굵기를 조절하는 연습을 해보겠습니다. 처음에는 굵은 선을 긋다가, 점점 손에 힘을 빼면서 얇은 선을 그어주세요. 반대로도 연습해봅니다. 처음에 얇은 선으로 시작해서, 점점 선이 굵어지도록 그어보세요. 뒤로 갈수록 힘을 주어 눌러가며 그립니다. 마지막으로는 선의 굵기 변화를 계속 반복하며 그어보세요. 이때 선의 굵기가 갑자기 변하지 않고, 자연스럽게 연결되는 것에 유의합니다. 선이 곧지 않아도 괜찮으니, 힘 조절에 신경 쓰며 익숙해질 때까지 연습해보길 바랍니다.

TIP. 오일파스텔로 연습하기가 어렵다면, 먼저 연필이나 색연필로 충분히 연습하는 것도 방법입니다.

잔디 그리기

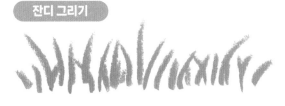

마치 난을 치듯, 뻗치는 선을 그어 풀을 그려보겠습니다. 아래에서 위로 손목의 스냅을 사용해 곡선을 그어줍니다. 속도를 내면 더 자연스럽게 그릴 수 있어요. 이 방법은 갈대를 그릴 때도 활용할 수 있습니다.

물결 그리기

필압 조절 연습과 곡선 그리기 연습을 합쳐, 물결 모양의 선 그리기를 연습해보겠습니다. 처음에는 한쪽 끝만 얇은 곡선 그리기를 연습해보고, 익숙해지면 양쪽 끝이 얇은 곡선 그리기를 연습해보세요.

좀 더 많은 곡선으로 물결 그리기를 연습해봅시다. **265번**으로 일렁이는 물결을 상상하며 자연스럽게 선을 그어보세요. 오일파스텔은 사용할수록 단면이 뭉툭해지므로 오일파스텔을 조금씩 돌려가며 사용하면 얇은 선을 계속해서 그을 수 있습니다.

3 | 면 칠하기 심화

오일파스텔은 면을 칠할 때 끝을 깔끔하게 마감하는 게 어렵습니다. 그러다 보니 초보자들은 그림이 자꾸 커지기도 한답니다. 색연필을 사용해 끝을 깔끔하게 정리하기도 하지만, 오일파스텔만으로도 깔끔하게 정리할 수 있으니 함께 알아보겠습니다.

유용한 채색 방법

▲ 테두리 선부터 그리기

첫 번째 방법은 먼저 테두리 선을 깔끔하게 그려주는 거예요. 그런 다음 테두리 선 안쪽을 채워주듯이 채색합니다. 테두리 선을 그릴 때는 힘을 주어 굵은 선으로 그리고, 오일파스텔의 찌꺼기를 제거하고 그리면 더욱 깔끔하게 그릴 수 있습니다. 두 번째 방법은 안쪽부터 칠하는 방법인데, 선을 바로 긋기 망설여질 때 활용하면 좋습니다. 뭉툭한 오일파스텔이 종이의 어느 곳에 닿을지 도저히 감이 오지 않을 때, 우리는 선뜻 무언가를 그리기가 망설여집니다. 이때는 칠하려는 면적의 안쪽부터 칠하다가, 익숙해졌을 때 외곽을 정리해주세요. 이렇게 하면 선을 한 번에 잘 그려야 한다는 부담감이 적어지니, 여러 번 수정하기 어려울 때 활용합니다.

▲ 안쪽부터 칠하기

면 채색 연습하기

평소 좋아하는 색을 골라서 다양한 모양의 면을 채색해보세요. 조금 울퉁불퉁해도 괜찮습니다. 지금은 오일파스텔을 다루며 익숙해지는 연습을 하는 거니까요. 자유롭게 그려보고 마음껏 칠해보세요.

Day 04

스케치 쉽게 하는 법

스케치만 하면 진이 빠져 그림 그리기 자체를 포기해본 적 있나요? 그림을 그리다 보면 별별 이유로 지웠다 그리기를 반복하곤 합니다. 크기가 너무 작아서 지우고, 구도가 마음에 안 들어서 지우고, 위치가 틀려서 지우고, 이유도 가지각색이지요. 이를 방지하기 위해 4일 차에는 최소한의 수정으로 스케치하는 방법을 알려드리겠습니다. 본격적인 드로잉에 앞서 꼭 필요한 기초이니 잘 익혀 활용해보길 바랍니다.

1 | 스케치 재료

간단한 그림은 스케치 없이 바로 드로잉할 수 있지만, 비율이 중요하거나 복잡한 그림은 스케치가 꼭 필요합니다. 오일파스텔 드로잉의 스케치에서 유의할 점은 4B연필처럼 진한 것보다 연하고 밝은색의 색연필과 궁합이 더 잘 맞는다는 거예요.

▲ 스케치 선이 번짐(연필) ▲ 스케치 선이 보임(색연필) ▲ 깔끔하게 가려짐(밝은색 색연필)

연필의 흑연과 오일파스텔이 만나면 쉽게 번지지만, 색연필은 번지지 않아 깔끔합니다. 다만, 색연필도 색을 잘 골라야 합니다. 채색하려는 색보다 진하면 밝은색의 오일파스텔을 칠했을 때 스케치 선이 비쳐 깔끔하지 않기 때문이에요. 가급적 최대한 연한 색상의 색연필로 스케치하는 걸 추천합니다. 또한 일반 색연필이 수정하기가 불편하므로 지워지는 색연필을 사용하면 편합니다. 만약 색연필이 없어 연필로 스케치해야 한다면, 4B연필보다는 조금이라도 연한 HB연필을 사용하길 바랍니다.

2 | 유용한 스케치 팁

초보자들이 스케치할 때 자주 하는 실수 중 대표적인 것 두 가지가 있습니다.

첫 번째는 스케치할 때 나도 모르게 가장 눈에 띄는 부분부터 먼저 그린다는 것입니다. 전체적인 구도 잡는 걸 어려워하고, 따로 연습해본 적도 없기 때문이지요. 작은 그림을 그리거나 한두 개의 소품이나 물체를 그릴 때는 형태가 맞는데, 다양한 요소가 들어가는 큰 그림을 그릴 때는 비율이나 형태가 일그러지는 경험을 해본 적 있을 거예요.

두 번째는 종이가 눌릴 정도로 힘을 과하게 주고 그린다는 것입니다. 이건 드로잉할 때의 힘 조절이 미숙하기 때문인데, 연습으로 충분히 개선할 수 있는 부분이랍니다.

그럼 어떻게 스케치해야 좋을까요? 지금부터 하나씩 알아보겠습니다.

• **전체적인 비례를 먼저 생각하기**

• **각각의 위치와 크기부터 고려하기**

• **큰 것에서 작은 것 순으로 그리기**

예를 들어 집이 있는 풍경을 그리려고 하면, 가장 눈에 띄는 집부터 그리는 분들이 대부분입니다. 지붕을 그리고, 창문과 문을 그리겠죠. 다음으로 집 뒤에 있는 나무나 집 앞에 세워진 자전거를 그리려고 할 거예요. 그런데 집을 너무 크게 그려서 그릴 공간이 없다거나, 집을 너무 작게 또는 기울여 그렸다거나 하는 문제들이 흔하게 발생합니다. 열심히 그렸는데 처음부터 다시 하려고 하면 이때부터 의욕과 흥미가 떨어지기 마련이지요.

따라서 스케치할 때는 그림의 일부분만 보지 말고, 전체적으로 살펴보며 구상할 줄 알아야 합니다. 각각의 위치와 크기부터 설정하고, 큰 것에서 작은 것 순으로 스케치해야 수정이 쉽고 완성도도 높아집니다.

• **연하게 스케치하기**

• **스케치한 후에 전체적으로 지우기(어둡게 채색하는 경우 제외)**

다음으로 신경 써야 할 부분은 연하게 스케치하는 것입니다. 진하게 스케치하면 수정이 어렵고, 채색 후에 잔흔이 남아 지저분해 보여요. 어두운색 오일파스텔로 칠할 때는 괜찮지만, 밝은색 오일파스텔로 칠할 때는 스케치가 그대로 보일 수 있어 더욱 유의해야 합니다.

이때 손에 힘을 빼고 스케치하는 것이 중요한데, 처음에는 어려울 수밖에 없습니다. 손을 공중에 흔들어 털고 깃털처럼 가볍고 부드러운 느낌으로 연필을 들어보세요. 익숙하지 않다면 연필이나 색연필을 멀리 잡고 그리는 것도 방법입니다. 가깝게 잡는 것보다 힘이 덜 들어가기 때문이지요. 이렇게 해도 연하게 스케치하기가 어렵다면, 스케치를 완성한 후 지우개를 사용해 전체적으로 살짝 지워 연하게 만들어주면 됩니다.

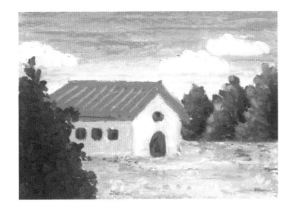

1. 그림은 관찰부터 시작하니, 먼저 스케치할 이미 지를 관찰합니다. 수평선이 보이고, 집과 나무 가 있고, 하늘에 구름도 그려주어야 해요. 집의 크기는 어떤지, 구름 사이의 간격은 어떤지, 모 든 걸 관찰합니다.

2. 가장 큰 부분을 기준으로 가이드라인을 그려줍 니다. 수평선을 먼저 그리고, 다음으로는 집의 크기를 가늠해 그려줍니다. 처음에는 네모, 동그 라미 등 기본 도형으로만 간단히 스케치합니다.

 TIP. 수평선을 끊지 말고 직선으로 쭉 이어 그린 다음 집을 그 리고 나서 집 안쪽에 그려진 수평선을 지웁니다.

3. 나무와 구름도 기본 도형으로 위치와 크기를 정 해줍니다. 그리다가 크기나 비율이 어색하다면 지우고 다시 그립니다. 아직 세밀하게 스케치하 지 않아 수정이 간편합니다.

4. 집, 나무, 구름을 세밀하게 그릴 차례입니다. 외 곽선 위주로 스케치해주세요.

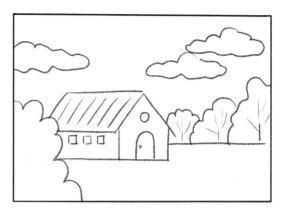

⑤ 이제 불필요한 가이드라인은 지워줍니다.

⑥ 마지막으로 세밀한 묘사가 필요한 부분을 추가로 스케치해주세요.

> TIP. 오일파스텔 드로잉은 두껍게 채색하고 나면 스케치가 잘 보이지 않아, 이 단계는 생략하기도 합니다.

⑦ 지우개를 사용해 전체적으로 스케치를 연하게 지워주면 완성입니다.

> TIP. 여기서는 잘 보이게 하려고 진하게 그린 것처럼 보이지만, 실제로는 훨씬 더 연하게 그리는 것이 좋습니다.

3 | 이 책의 스케치 활용법

이 책에서는 형태가 복잡하거나 수평선 등 스케치가 꼭 필요한 부분에만 스케치 단계를 넣었습니다. 과정에는 없지만 스케치를 추가하고 싶다면, 완성된 이미지를 관찰해 직접 스케치합니다. 그리고 책에서는 잘 보이게 하려고 진하게 스케치한 것처럼 보이지만, 실제로는 훨씬 더 연하게 그리는 게 좋습니다. 스케치할 때는 잊지 말고 꼭 연하게 그리거나, 다 그리고 나서 연하게 지워주세요.

Day 05

그림 수정법과 보관법

그림을 수정해야 하는 상황이 생기면 당황하지 말고, 이 페이지를 다시 열어보세요. 종이가 오염되었을 때와 그림을 다시 그려야 할 때 수정하는 방법을 알려드립니다. 혼자 그림을 그리다 보면 중간에 포기하고 싶을 때가 종종 있잖아요. 마음에 안 들어도 끝까지 그림을 완성하는 버릇을 들여야 그림에서 부족한 부분도 보이고 나아가야 할 방향도 찾을 수 있답니다. 어렵더라도 포기하지 말고 그림을 끝까지 완성하길 응원합니다.

1 | 오염 방지와 지우는 방법

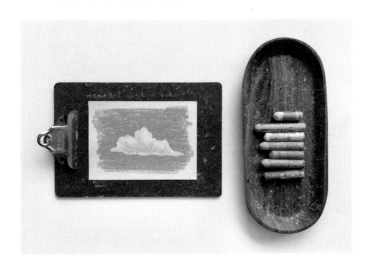

종이가 오염되어 수정하는 일이 가장 많을 것 같아요. 집중해서 그림을 그리다 보면 흰 종이에 원치 않는 얼룩이 묻기도 합니다. 특히 오일파스텔은 그림을 그릴 때 찌꺼기가 잘 생기고 손에도 잘 묻다 보니, 주의하지 않으면 금세 종이와 주변이 오염된답니다. 오염을 미리 방지하는 방법들을 먼저 소개해볼게요.

• **손 깨끗이 유지하기**

그리는 중간중간 손에 오일파스텔이 묻었는지 확인합니다. 손이 깨끗해야 종이나 주변이 얼룩덜룩해지지 않습니다.

• **클립보드 사용하기**

책상이 오염되면 손과 옷에 묻는 건 금방이랍니다. 클립보드를 사용해 주변을 깨끗하게 유지합니다.

• **오일파스텔 찌꺼기 털어주기**

굵은 찌꺼기들은 중간중간 가볍게 털어 제거하면 오염을 예방할 수 있습니다.

• **트레이 사용하기**

오일파스텔은 원통형이라 굴러가다가 종이나 주변을 오염시킬 수 있으니, 트레이에 사용할 색만 꺼내두고 사용합니다. 참고로 플라스틱이나 원목 트레이는 오염되기 쉬우니, 관리가 쉬운 도자기나 스테인리스 트레이를 추천합니다.

이렇게 오염을 방지해도 피치 못하게 오일파스텔이 묻을 수 있습니다. 흰 종이가 원치 않는 오일파스텔로 오염됐을 때 지우는 방법을 알아보겠습니다.

• 지우개로 지우기

오일파스텔은 지우개로 지우면 대부분 잘 지워집니다. 일반 지우개, 떡 지우개 등 모두 가능해요. 단, 찌꺼기를 털어내지 않고 지우면 더 번질 수 있으니 찌꺼기는 꼭 털어낸 뒤 지웁니다.

• 지우개로도 지워지지 않을 때

지우개로 지워도 지워지지 않을 땐 흰색 마커나 흰색 색연필로 덮어줍니다. 마커랑 색연필은 자국이 약간 보여서 최후에 사용하는 방법이에요.

2 | 그림 수정하는 방법

채색하다 실수했을 때, 배경이 너무 두껍게 칠해졌을 때 등 수정이 필요할 때 활용할 수 있는 방법을 소개하겠습니다.

스크래치 기법 활용하기

잘못 그렸을 때는 면봉으로 닦아내듯 지워주거나 흰색 색연필로 긁어내 해당 부분을 지워주세요. 그런 다음에 다시 그리면 됩니다. 단, 잘못 그린 부분은 깨끗하게 긁어낸 뒤 다시 그려야 합니다. 자칫하면 번질 수 있기 때문이에요. 최대한 깨끗하게 지우고 다시 그리도록 합니다.

마커 사용하기

흰색 마커로 덧칠한 후 그 위에 오일파스텔을 칠하면, 마치 흰 종이에 그리듯 예쁘게 채색됩니다. 이 방법은 수정할 때뿐 아니라, 어두운 하늘에 달을 작게 그리거나 꽃잎보다 색이 더 밝은 꽃의 수술을 그릴 때도 유용합니다.

3 | 그림 보관하는 방법

오일파스텔은 잘 묻어나기 때문에 보관에 어려움을 느끼는 분들이 있어 보관법도 함께 소개하겠습니다. 우선 오일파스텔은 약 1~2주 정도 말리면 묻어남이 현저히 줄어듭니다. 이 점을 참고하고, 말린 후에 어떻게 보관할지 원하는 방법을 선택합니다.

픽사티브 사용하기

픽사티브(정착액)는 색 보존과 그림 보호를 위해 뿌리는 마감재입니다. 그림을 완성한 뒤 약 10일가량 말려주고, 이후에 픽사티브를 얇게 여러 번 분사해주세요. 픽사티브를 사용한다고 묻어남이 아예 없는 건 아니지만, 묻어남이 확실히 줄고 작품 보존에도 효과적입니다. 시넬리에 브랜드의 오일파스텔 전용 픽사티브를 사용해도 되고, 건식 재료에 주로 사용하는 픽사티브를 사용해도 됩니다. 브랜드마다 마감 질감이 조금씩 다르니 확인 후 사용하세요.

스케치북 사용하기

각 그림을 별도의 종이에 따로따로 그리기보다, 스케치북에 모아 그리면 보관하기가 수월해요. 다만, 스케치북에 그릴 때는 그림이 각각 맞닿은 반대편 종이에 묻을 수 있으니 유의합니다.

바인더나 액자에 보관하기

오랫동안 보관하고 싶은 그림은 액자를 구매해 보관합니다. 액자는 물리적인 오염을 막기에도 좋습니다. 물론 모든 그림을 액자에 보관할 수는 없으니, 그려둔 그림이 많다면 말린 후 바인더에 모아서 보관하는 걸 추천합니다.

2주 차부터는 본격적으로 오일파스텔 드로잉을 해보겠습니다.
1주 차에서 배운 기초와 기법들을 활용하여 풍경화에 들어갈 소재들을 그려볼게요.
풍경화에서는 나무, 꽃과 같은 자연물을 자주 그립니다. 가장 기본적인 형태의
나무부터 꽃과 어우러진 집 등의 모습까지 차근차근 그려보겠습니다.

싱그러움 가득한
숲과 정원

Day 01

초록빛 잎사귀 그리기

처음에는 뭉툭한 오일파스텔로 얇은 선을 긋기가 참 어렵습니다.

그래서 1일 차는 얇은 선 그리기를 충분히 연습하면서, 기초를 다져보는 시간으로 준비했어요.

초록빛 가득한 다양한 식물의 잎사귀를 그려볼게요.

한 장에 모두 모아서 그리면 더욱 귀여우니 함께 잘 따라 그려보도록 합니다.

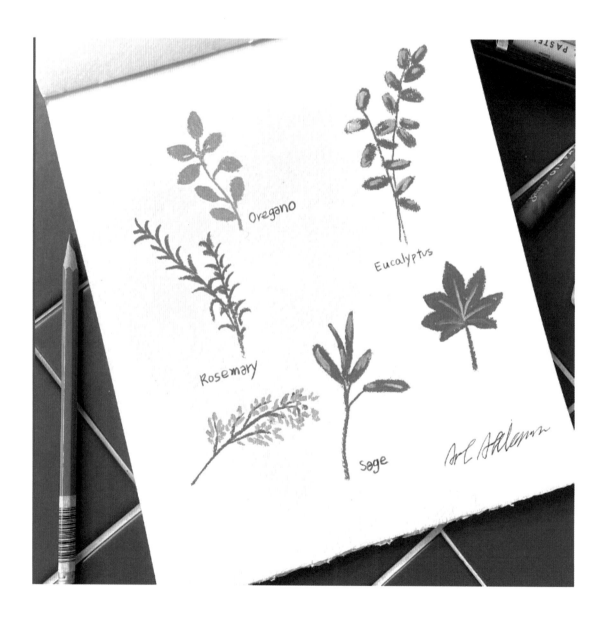

오레가노

COLOR 241

1 **241번**으로 중심이 되는 줄기
를 그려주세요. 얇은 선으로 그
려줍니다.

2 이어서 줄기 위쪽 끝부분에 잎사
귀를 그려보겠습니다. 알파벳 C
모양으로 그려주세요.

3 반대편도 알파벳 C 모양을 뒤집
어 그려 잎사귀를 완성합니다.

4 잎사귀 안쪽을 채색해주면 잎사
귀 하나가 완성됩니다.

5 잎사귀 여러 개를 자유롭게 배치
하며 더 그려주세요.

6 얇은 선을 그어 줄기와 잎사귀를
이어줍니다.

유칼립투스

COLOR | 233 249

① ● 233번으로 선 2개를 약간 겹쳐서 그려주세요. 얇은 선으로 그려줍니다.

② 줄기에 연결된 잎사귀를 타원 모양으로 그려줍니다. 잎사귀의 간격과 방향을 자유롭게 배치하면 더 자연스러워요.

③ 이어서 다른 줄기에도 잎사귀를 자유롭게 그려주세요.

④ 249번으로 잎사귀를 살짝 덧칠해 마무리합니다.

로즈메리

COLOR | 233

1 ● **233번**으로 선 2개를 그려주세요. 얇은 선으로 그려 줍니다.

2 줄기의 위쪽 끝부분부터 잎을 그려보겠습니다. 줄기에 가까운 부분부터 굵게 그리기 시작해 끝부분은 손에 힘을 빼면서 얇게 그려주세요.

TIP. 이때 손목에 탄력을 가볍게 주면서 그리면 더 자연스럽 게 그릴 수 있습니다.

3 위쪽부터 아래쪽까지 전체적으로 잎을 더 그려줍니 다. 잎의 간격과 방향을 자유롭게 배치하면 더 자연스 러워요.

세이지

COLOR | ● 232 249

1 ● **232번**으로 끝부분이 둥근 잎사귀 2개를 가깝게 붙여서 그려줍니다.

2 간격을 약간씩 띄워서 잎사귀들을 더 그려주세요.

3 잎사귀들을 이어주는 줄기를 그려주세요. 얇은 선으로 그려줍니다.

4 약간 멀리 그린 잎사귀도 줄기를 그려 마저 이어줍니다.

5 ● **249번**으로 잎사귀를 살짝 덧칠해 마무리합니다.

넓은 잎사귀

COLOR | ⬤ 229 ⬤ 241

1 ⬤ **229번**으로 넓은 잎사귀의 테두리를 그려주세요. 각각의 끝이 뾰족하게 그려줍니다.

2 테두리 안쪽을 채워 칠해주세요. 손에 힘을 너무 세게 주면 오일파스텔 찌꺼기가 생길 수 있으니 유의하며 채색합니다.

3 ⬤ **241번**으로 잎사귀 가운데부터 잎맥을 그려주세요. 잘못 그렸다면 ⬤ **229번**으로 덧칠하고 다시 그리면 됩니다.

TIP. 충분히 말리고 채색해야 발색이 잘됩니다.

나뭇가지

COLOR | ● 234 ● 242

(1) ● **234번**으로 가로로 긴 선을 그어 나뭇가지를 그려
주세요.

(2) 위아래로 짧은 가지 여러 개를 그려줍니다.

(3) ● **242번**으로 잎사귀도 그려주세요. 콕콕 찍듯이 그
리면 자연스럽고, 진한 색 위에도 발색이 잘됩니다.

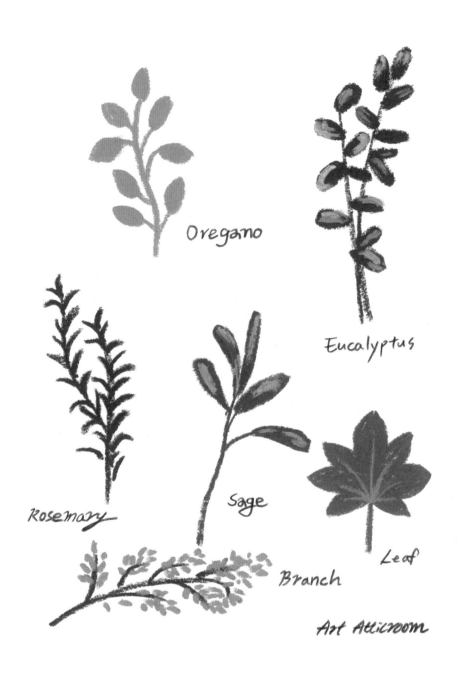

Oregano

Eucalyptus

Rosemary

Sage

Leaf

Branch

Art Atticroom

④ 각각의 그림 아래쪽에 글자를 써주고 마무리합니다.

Day 02

다양한 나무 그리기

자연물을 그릴 때 나무를 빼놓을 수 없겠죠? 잎이 둥근 나무, 잎이 뾰족한 나무, 잎사귀가 긴
야자수 등 다양한 나무를 그려보며 표현 방법을 익혀보겠습니다. 앞서 배웠듯이 나무는
점과 선 위주로 이루어져 있어 쉽게 따라 할 수 있을 거예요. 또한 자연물을 그릴 때는 형태가
똑같지 않아도 충분히 자연스러워 괜찮습니다. 나뭇잎의 형태가 울퉁불퉁하면 울퉁불퉁한 대로,
꽃잎이 꺾이면 꺾인 대로 자연스러움이 묻어나지요. 그러니 겁먹지 말고 즐겁게 드로잉해봅시다.

나무

COLOR | ● 232 ● 241 243 ● 253 ● 252

(1) ● **232번** 오일파스텔의 넓은 면을 사용해 위아래로 지 그재그 나뭇잎을 그려주세요. 햇빛이 왼쪽에서 비춘다 고 가정하고, 나무의 오른쪽 위주로 어두운 부분을 표 현해줍니다.

TIP. 손에 힘을 빼고 칠해야 오일파스텔 찌꺼기가 덜 나옵니다.

(2) 같은 방법으로 ● **241번**을 사용해 밝은색의 나뭇잎을 그려주세요. 이번에는 나무의 왼쪽 위주로 빈 곳을 채 워줍니다.

(3) **243번**으로 점을 군데군데 찍어 나뭇잎의 하이라이 트를 표현해주세요.

(4) ● **253번**으로 나무 기둥을 그리고, ● **252번**으로 짧 은 선을 군데군데 그려 질감을 더합니다.

은행나무

COLOR | ● 202　● 251　243　● 253

① ● **202번** 오일파스텔을 돌려가 며 점을 여러 개 그려서 나뭇잎 전체를 그려주세요.

② ● **251번**으로 나뭇잎 안쪽을 칠 해 어두운 부분을 표현해줍니다. 오일파스텔을 돌려가며 동글동 글하게 그려주세요.

③ ● **202번**으로 **과정 2**에서 그린 부분의 경계를 자연스럽게 블렌 딩합니다.

TIP. 더욱 세밀하게 블렌딩하려면 면봉을 사용합니다.

④ **243번**으로 점을 군데군데 찍 어 나뭇잎의 하이라이트를 표현 해주세요.

⑤ ● **253번**으로 굵은 나무 기둥을 그리고, 얇은 나뭇가지도 그려 줍니다. 나무 위쪽으로 올라갈 수록 나뭇가지가 얇아야 자연스 러워요.

전나무

COLOR | ● 230　● 236　● 269

1 ● **230번**으로 위쪽부터 뾰족한 잎을 그려주세요. 맨 위쪽은 위로 뻗치게 그려줍니다.

2 아래로 내려갈수록 점차 잎이 아래쪽으로 처지게 그려줍니다.

3 중심이 되는 줄기를 먼저 그리고, 줄기에서 바깥쪽으로 뻗치는 잎을 순차적으로 그려주세요.

4 나무 기둥이 들어갈 자리는 비워두고, 반복해서 잎을 그려줍니다.

5 ● **236번**으로 나무 기둥을 그려주세요. 아래쪽으로 내려갈수록 기둥을 두껍게 그려줍니다.

6 ● **269번**으로 밝은색의 나뭇잎을 그려주세요. 자연스러운 명암 표현을 위해 나무의 중앙과 왼쪽 부분 위주로 칠해줍니다.

야자수

COLOR | ● 228 ● 229 ● 253 ● 252

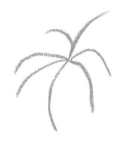

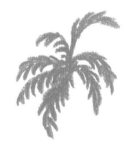

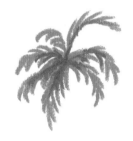

1 ● **228번**으로 얇은 곡선을 그려 중심이 되는 줄기를 그려주세요. 안쪽에서 바깥쪽으로 뻗치듯이 그려줍니다.

TIP. 잎마다 간격이 달라야 더욱 자연스러워요.

2 같은 색으로 잎을 그려주세요. 중심의 줄기를 기준으로 하여, 바깥쪽으로 점점 얇아지는 곡선을 그려줍니다.

TIP. 천천히 그리면 오히려 곡선이 부자연스럽습니다. 손에 탄력을 주면서 빠르게 그려주세요.

3 ● **229번**으로 야자수 중심에 얇은 선을 그려 명암을 표현해주세요.

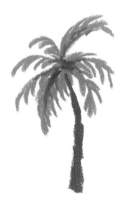

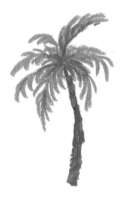

4 ● **253번**으로 나무 기둥을 그려주세요. 야자수의 거친 느낌을 표현하기 위해 외곽선은 울퉁불퉁하게 그려줍니다.

5 ● **252번**으로 나무 기둥에 짧고 굵은 선을 여러 번 그려 거친 껍질을 표현해주세요.

버드나무

COLOR | ● 232　● 241　● 242　○ 304　● 228　● 235　● 314

① 스케치부터 해보겠습니다. 굵은 나무 기둥부터 그리고, 위쪽에 얇은 나뭇가지도 그려주세요.

　TIP. 중심이 되는 나무 기둥과 나뭇가지만 스케치합니다. 잎은 따로 스케치하지 않아도 됩니다.

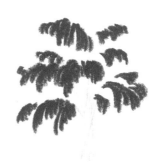

② ● **232번**으로 잎이 겹쳐 어두워 보이는 부분을 먼저 그립니다. 위에서 아래로 선을 긋는 것처럼 그려주면 더 자연스러워요. 다 그렸다면 충분히 말린 후 다음 단계를 진행합니다.

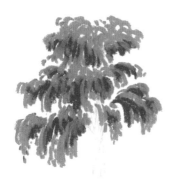

③ ● **241번**으로 좀 더 밝은 잎을 그려줍니다. 나뭇가지에 가까울수록 긴 선을 그리고, 외곽 부분은 짧은 선으로 묘사해주세요. 이때 발색이 잘 안되고 번지기만 한다면 그림을 더 말린 후 진행합니다.

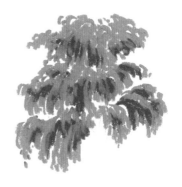

④ ● **242번**으로도 밝은 잎을 더 그려줍니다. 과하지 않게 아주 조금만 그려주세요.

⑤ ● **304번**으로 가장 밝은 잎을 그려 하이라이트를 표현해주세요. 나무 외곽 위주로 채색하고, 잎을 최대한 세밀하게 묘사합니다.

⑥ ● **228번**으로 어두운 부분에 잎을 살짝 더 그려줍니다. 역시나 과하지 않게 조금만 그려주세요.

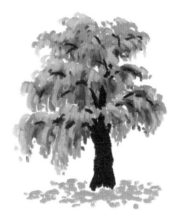

⑦ ● **235번**으로 나무 기둥과 나뭇가지를 그려주세요. 기둥부터 그려주고, 나뭇가지를 그릴 땐 중간중간 끊어가며 잎에 가려진 느낌으로 표현해줍니다.

⑧ ● **314번**으로 그림자를 그려주세요. 다른 회색을 사용해도 무방합니다. 나무 기둥 부분이 번지지 않도록 조심하며 채색해주세요.

Day 03

어여쁜 꽃 그리기

3일 차에는 다양한 꽃을 그려보겠습니다. 세상에는 셀 수 없이 많은 꽃이 있지요.
여기서는 땅에서 자라는 들꽃, 바구니에 담긴 데이지, 화분에 심어진 튤립, 넝쿨로 자란
능소화를 그려보겠습니다. 그리기 쉬운 단순한 것부터 약간 복잡한 것까지
순차적으로 구성했으니 차근차근 그려보며 연습해보길 바랍니다.

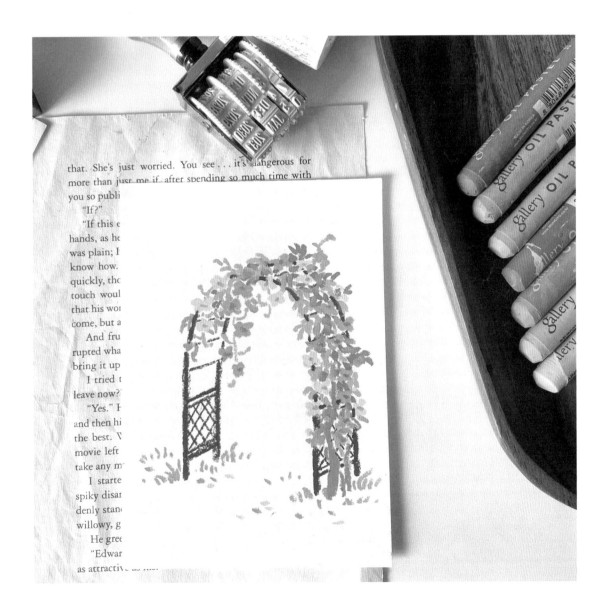

들꽃

COLOR | ● 216 ● 228 ● 230 ● 257

1 스케치부터 해보겠습니다. 군락 전체의 크기와 위치를 가늠해 그려줍니다.

TIP. 앞서 설명했듯이 스케치는 최대한 연하게 합니다.

2 ● 216번으로 점을 여러 개 찍어 꽃잎을 그려주세요. 앞쪽에는 꽃잎을 서너 개씩 모아 하나의 꽃으로 그리고, 멀리 있는 꽃일수록 작게 그려줍니다.

3 ● 228번으로 풀잎을 그려주세요. 아래에서 위로 뻗치는 선을 그려 풀잎을 표현해줍니다.

4 ● 230번으로 풀잎의 어두운 부분을 칠해주세요. 이때 앞뒤 군락의 경계를 뚜렷하게 구분해야 그림이 깔끔해 보입니다.

5 마지막으로 ● 257번으로 꽃의 수술을 그려주세요.

TIP. 작은 점을 찍기 어렵다면 색연필로 그려도 좋아요.

데이지

COLOR | 249 ● 314 ● 251 ● 250 ● 253 ● 252 ○ 244 ● 305 ● 232

1 스케치부터 해보겠습니다. 라탄 바구니를 그리고, 꽃을 그릴 부분도 표시해주세요.

2 **249번**으로 데이지 꽃잎을 그려주세요. 가운데는 활짝 핀 모습으로 그리고, 주변은 반만 보이게 그려줍니다.

3 ● **314번**으로 꽃잎을 덧칠해 어두운 부분을 묘사합니다.

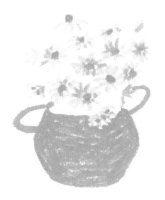

4 ● **251번**으로 꽃 가운데에 둥근 수술을 그리고, ● **250번**으로 바구니를 칠해주세요.

5 ● **253번**으로 손잡이를 덧칠해 라탄 무늬를 표현하고, 바구니 아래쪽을 가볍게 덧칠해 명암을 표현해줍니다.

6 ● **252번**으로 바구니 위쪽을 칠하고, **과정 5**에서 채색한 바구니 아래쪽과 연결해 덧칠하며 그러데이션을 표현해줍니다.

7 ○ **244번**으로 연하게 덧칠해 바구니의 밝은 부분을 묘사합니다.

8 ● **305번**과 ● **232번**으로 줄기와 잎사귀를 그려주세요.

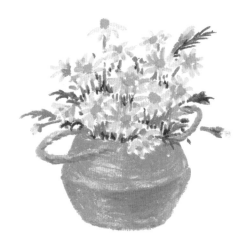

9 진회색 색연필로 그림 아래쪽에 글자 'Flower Basket' 을 써주고 마무리합니다.

TIP. 프리즈마 유성 색연필 진회색(Warm Grey 90%)을 사용했습니다.

flower Basket

ART ATTIC ROOM

튤립

COLOR | 311 | 240 | 244 | 203 | 205 | 243 | 241 | 305 | 304
253 | 252 | 237 | 235

① 화분에 심어진 튤립의 모습을 스케치합니다.

② 311번으로 분홍색 튤립의 꽃잎을 그려주세요.

③ 240번으로 꽃잎의 어두운 부분을 덧칠해 명암을 표현해줍니다.

④ 면봉으로 경계 부분을 문질러 그러데이션을 표현해주세요.

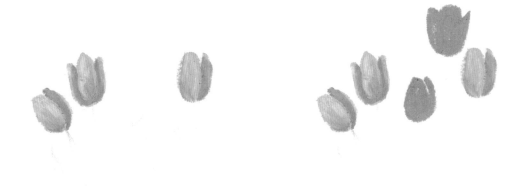

5 ○ **244번**으로 꽃잎의 하이라이트도 표현해주세요.

6 ● **203번**으로 주황색 튤립의 꽃잎을 그려주세요.

7 ● **205번**으로 꽃잎의 어두운 부분을 덧칠해 명암을 표현해줍니다.

8 면봉으로 경계 부분을 문질러 그러데이션을 표현해주세요.

⑨　**243번**으로 꽃잎의 하이라이트도 표현해주세요.

⑩　● **241번**으로 줄기와 잎사귀를 그려주세요.

⑪　● **305번**으로 잎사귀를 덧칠해 어두운 부분을 묘사합
　　니다.

⑫　● **304번**으로 잎사귀의 하이라이트도 표현해주세요.

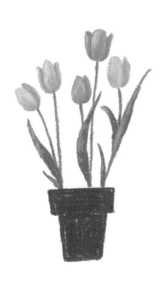

13 ● **253번**으로 화분의 외곽선을 그려주고, 외곽선 안쪽을 채우듯이 칠해줍니다.

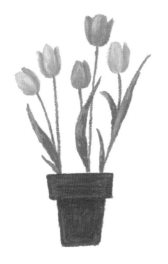

14 ● **252번**으로 화분의 밝은 부분을 덧칠하고, ● **237번**으로는 그림자를 덧칠해 명암을 표현해줍니다.

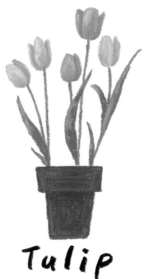

15 ● **235번**으로 그림 아래쪽에 글자 'Tulip'을 써주고 마무리합니다.

능소화

COLOR　　● 205　　● 203　　● 206　　● 242　　● 252　　● 228　　● 241　　● 236

1 스케치부터 해보겠습니다. 종이 가운데에 아치형 구조를 그려주세요. 오른쪽 아래를 왼쪽보다 조금 더 길게 그려줍니다.

2 같은 모양과 크기로 뒤쪽에도 겹쳐 그려주세요.

3 2개의 아치형 구조를 잇는 선을 위쪽에 한 줄 그려주고, 아래쪽에도 왼쪽과 오른쪽에 각각 한 줄씩 그려주세요.

TIP. 여기서는 최소한으로 스케치했지만, 더 세밀하게 그리고 싶다면 완성 그림을 보고 추가로 필요한 부분을 그려주세요.

4 ● **205번**으로 능소화를 그려주세요. 넝쿨로 자라는 능소화는 위에서부터 한 송이씩 그려야 자연스러워요.

5 ● **203번**으로 이미 그려놓은 능소화 양옆에 꽃을 더 그려주세요.

6 ● **203번**과 ● **205번**을 번갈아가며 주변에 꽃을 더 그려주세요. 넝쿨 그릴 자리를 상상하며 꽃을 배치하고, 작은 점으로 꽃봉오리도 표현해줍니다.

7　꽃 가운데에 작은 점을 찍어 꽃의 수술을 그려줍니다.
● 203번으로 그린 꽃에는 ● 205번으로, ● 205번
으로 그린 꽃에는 ● 206번으로 그려주세요.

8　● 242번으로 넝쿨을 그려주세요. 얇은 선을 긋고, 넝
쿨의 끝부분은 둥글게 말아 휘어지게 그립니다.

9　넝쿨과 이어진 줄기를 추가로 그리고, 줄기 끝부분에
는 작은 점을 찍어주세요. 능소화는 줄기가 하늘을 향
하고 있으니 참고해서 그립니다.

10　● 242번으로 잎사귀를 그려주세요.

11 ● **252번**으로 오른쪽 아래에 나뭇가지를 그려주세요. 아래쪽은 굵게 그리고, 위쪽으로 갈수록 얇게 그립니다.

12 ● **228번**으로 군데군데 잎사귀를 더 그려주세요.

TIP. 바깥쪽으로 튀어나오게 그리는 잎사귀는 가장 잘 보이는 곳이므로 신경 써서 세밀하게 표현합니다.

13 ● **241번**으로 빈 곳에 잎사귀를 추가로 그려 풍성해 보이게 표현해주세요.

14 ● **236번**으로 스케치를 따라서 지지대를 그려주세요. 꽃과 잎사귀를 가리지 않도록 중간중간 선을 끊어서 그려줍니다.

15 같은 색으로 지지대의 세밀한 부분을 그려주세요.

TIP. 선을 얇게 그리기 어렵다면 색연필을 사용해도 좋아요.

16 ● **241번**으로 땅에 잔디를 그려주세요. 짧고 뻗치는 모양으로 그려줍니다.

17 ● **203번**과 ● **205번**으로 땅에 점을 찍듯이 그려 떨어진 꽃잎을 그려주세요.

Day 04

계절별 들판 그리기

4일 차에는 들판에 있는 잔디, 수풀, 갈대 등을 그려보겠습니다. 봄에 싱그럽게 피어나는
풀과 잔디, 가을에 빛을 발하는 갈대와 억새도 빼놓을 수 없어요.
가을바람에 흩날리는 갈대와 억새는 꽃만큼이나 아름답습니다.
선만 잘 그려도 멋스러운 풍경화를 손쉽게 완성할 수 있으니 차근차근 따라 그려보세요.

수풀

COLOR | ● 241　● 232　● 230　● 219

수풀을 그리면서 중요하게 살펴볼 점은 명암 표현입니다. 명암이란 밝고 어두움을 통틀어 이르는 말로, 그림을 보다 입체적으로 보이게 합니다. 그런데 초보자들이 자주 하는 실수가 있어요. 물체가 겹쳐 있을 때 어두운 부분의 명암 표현이 뭉개져 그림이 어색해 보이는 것입니다. 물체를 명확하게 구분하려면 겹쳐 있는 두 물체 중 하나는 그림자를 표현해 경계를 뚜렷하게 합니다.

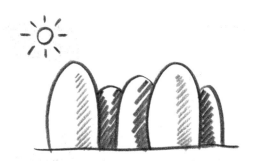

① ● **241번**을 사용해 가로로 넓게 잔디밭을 칠해주세요. 위쪽은 진하게, 아래쪽으로 갈수록 연하게 칠해줍니다.

② ● **232번**으로 타원을 그려 수풀의 위치를 잡아줍니다.

③ 같은 색으로 타원 안쪽을 진하게 칠하고, 테두리를 따라 동글동글 작은 원을 그려 잎을 표현해주세요.

④ ● **230번**으로 수풀 사이의 경계를 진하게 칠해주세요.

⑤ ● **219번**으로 한 번 더 수풀 사이의 경계를 진하게 칠해 어두운 부분을 표현해주세요. **과정 4**에서 채색한 부분 중 가장자리 위주로 칠해줍니다.

⑥ ● **241번**으로 수풀의 가장자리를 칠해 밝은 부분을 표현해주세요.

TIP. 과정 **5~6**은 명암 표현을 통해 수풀의 앞뒤가 확실히 구분되도록 하는 것이 포인트입니다.

들판

COLOR | ● 241 ● 242 ● 232 243

1 ● **241번**으로 언덕을 듬성듬성 칠해주세요.

TIP. 손목을 좌우로 넓게 움직이며 칠하면 편하게 채색할 수 있습니다.

2 ● **242번**으로 언덕의 빈 곳을 채우듯이 칠해주세요.

3 같은 색으로 뒤쪽에 간격을 약간 띄우고 낮은 언덕을 하나 더 그려주세요.

TIP. 언덕이 겹치는 부분을 약간 띄우고 그려야 거리감이 느껴집니다.

4 ● **232번**으로 앞쪽 언덕에 풀을 그려주세요. 제일 앞쪽은 세로로 뻗치게 그리고, 뒤쪽으로 갈수록 가로로 짧게 그립니다.

⑤ ●**241번**으로 **과정 4**에서 그린 풀을 자연스럽게 블렌
딩해주세요. 이어서 외곽에도 삐죽한 선으로 풀을 조
금 더 그려줍니다.

⑥ **243번**으로 밝은색의 풀을 그려 자연스러운 들판을
표현해줍니다. 제일 앞쪽은 크게, 뒤쪽으로 갈수록 작
고 연하게 그려주세요.

⑦ 같은 색으로 뒤쪽 언덕에도 밝은색의 풀을 약간 그려
주세요.

산

COLOR | ● 272　● 247　● 314　● 249　● 232

1 스케치부터 해보겠습니다. 산봉우리와 숲을 대략 그려주세요.

2 ● 272번과 ● 247번을 번갈아가며 어둡게 보이는 산의 왼쪽 면과 뒤쪽의 산을 칠해주세요. 산의 오른쪽 면에도 선을 살살 그어 입체감 있게 표현해 줍니다.

3 ● 314번으로 밝게 보이는 산의 오른쪽 면을 전체적으로 칠해주세요. **과정 2**에서 어둡게 칠한 부분도 ● 314번으로 가볍게 칠해 경계를 구분합니다.

④ **249번**으로 산꼭대기와 산의 밝은 면을 듬성듬
성 칠해 하이라이트를 표현해주세요.

⑤ ● **232번**으로 숲을 진하게 채색해 마무리합니다.

갈대

COLOR | 212

1 고개 숙인 갈대를 그려보겠습니다. 줄기를 곡선으로 그려주세요.

TIP. 오일파스텔은 색마다 무름의 정도가 다릅니다. 초보자라면 비교적 단단한 ● **212번**을 추천하며, 원한다면 다른 색을 골라 자유롭게 연습해도 괜찮습니다.

2 한 방향으로 잎을 그려주세요. 위쪽 세 가닥은 길게, 아래쪽 세 가닥은 짧게 그려줍니다.

TIP. 갈대나 억새는 잎이 깃털처럼 보송보송하고 바람에 잘 휘날려 그림으로 그리기가 매우 까다롭습니다. 바람이 부는 방향을 생각하며 잎을 그려야 해요. 여러 각도의 갈대를 그려보겠습니다.

3 바람에 흩날리는 갈대를 그려보겠습니다. 줄기를 곡선으로 그려주세요.

4 줄기와 비슷한 각도로 제일 위쪽에 짧은 잎 2개를 선으로 그려주세요. 살짝 오른쪽으로 뻗치게 그려줍니다.

5 바로 아래쪽에 **과정 4**에서 그린 것보다 약간 길게 잎 2개를 그려주세요. 오른쪽으로 뻗치게 그리되 각도는 살짝 낮춥니다.

6 그 바로 밑에 선 여러 개를 겹쳐 그려 잎을 완성합니다.

7 꼿꼿이 선 갈대를 그려보겠습니다. 줄기를 꼿꼿하게 그려주세요.

8 위에서부터 잎을 그려주세요. 줄기를 기준으로 하여 뻗친 잎을 양쪽으로 그리고, 오른쪽 아래에는 꺾인 잎을 그려 포인트를 줍니다.

9 잎이 풍성한 갈대를 그려보겠습니다. 제일 윗부분만 왼쪽으로 살짝 꺾인 줄기를 그려주세요.

10 줄기 제일 위쪽에 양쪽으로 짧은 잎을 그려주세요.

11 아래쪽에는 긴 잎을 그려주세요. 잎의 왼쪽 부분은 간격을 두고 그려줍니다.

12 긴 잎에 짧은 잎을 더해주세요. 아래쪽으로 처지도록 그려줍니다.

13 빈 부분에 잎을 자연스럽게 더 채워주세요.

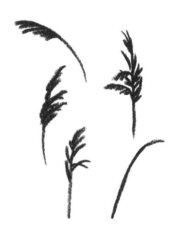

14 기울어진 갈대를 그려보겠습니다. 오른쪽으로 기울어진 줄기를 그려주세요.

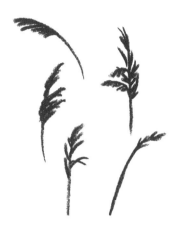

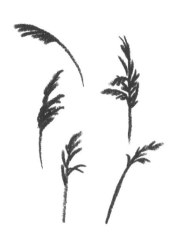

15 제일 위쪽은 선을 짧게 그려 잎을 표현하고, 조금 더 아래쪽에는 처진 잎을 그려주세요.

16 아래쪽으로 내려갈수록 선을 점점 더 길게 그려 풍성한 잎을 표현합니다.

갈대 응용 예시

갈대나 억새는 다음과 같이 응용하여 그릴 수 있습니다. 배경에 하늘이나 노을만 그려줘도 멋진 작품이 되지요. 여러 가지로 응용하여 그려보길 바랍니다.

● 235

243 ● 202 ● 251 ● 252
● 238 ● 233 ● 234 ● 235

Day 05

포근한 집 그리기

동화에 나올 법한 귀엽고 아기자기한 집을 그려보겠습니다. 제가 꿈꾸는 집은 초록 들판 위,
파란 하늘 아래 주황색 지붕이 있는 집이에요. 여러분도 살고 싶은 집을 상상하며 그려보세요.
좋아하는 색으로 칠하다 보면 내가 그린 그림에 더 애정이 갈 거예요. 집을 꾸며줄
꽃과 화분도 그려보고, 색연필로 세밀하게 무늬도 넣어보겠습니다.

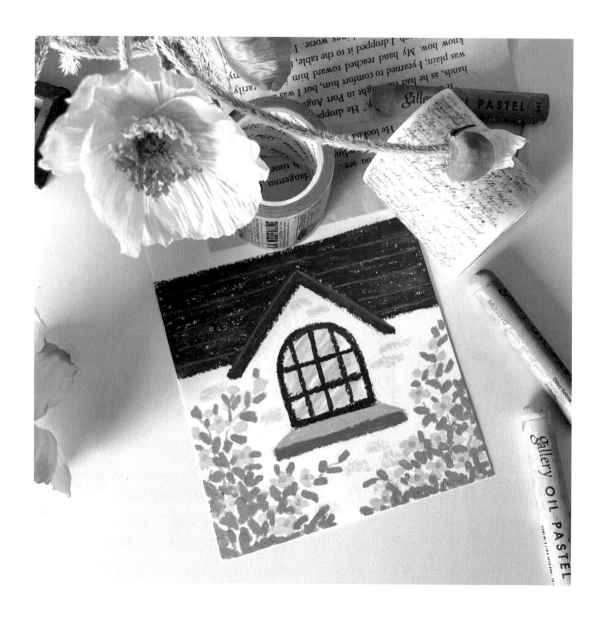

계단과 화분

COLOR
● 245　● 253　● 252　● 241　● 242　● 240　● 232　　243　○ 244

● 234　● 250　　249

1 스케치부터 해보겠습니다. 가운데 대각선을 먼저 그려 중심을 잡아줍니다. 계단은 간격이 비슷하게, 난간은 수직으로, 창문은 약간 두껍게 그려주세요.

2 ● **245번**을 사용해 두꺼운 선으로 계단과 창문턱을 그려주세요.

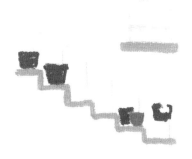

3 ● **253번**과 ● **252번**으로 화분을 그려주세요. 맨 오른 쪽 화분은 행잉 화분이므로 난간에 가깝게 그리고, 화분 밖으로 삐져나와 밑으로 처진 이파리 그릴 공간은 빼고 칠해줍니다.

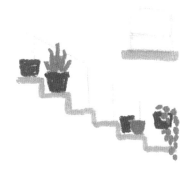

4 ● **241번**으로 화분에 식물을 그려줍니다. 왼쪽에서 두 번째 화분에는 끝이 뾰족한 잎을 그리고, 행잉 화분에 는 둥근 잎을 여러 개 그려주세요.

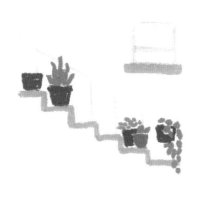

5　● **242번**으로 밝은색 화분에 작은 잎을 몇 개 그리고,
　● **240번**으로 밝은색 화분 뒤에 있는 화분에 작은 꽃
　잎을 여러 개 그려주세요.

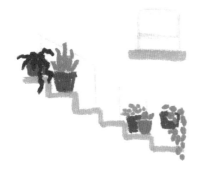

6　● **232번**으로 맨 왼쪽 화분에 지그재그 모양의 선을
　그어 자유분방한 잎을 표현해주세요.

7　**243번**을 사용해 창문 유리에 대각선을 옅게 그려주
　고, ○ **244번**으로 블렌딩해주세요. 햇살이 은은하게
　비치는 것처럼 표현해줍니다.

8　● **234번**으로 창틀을 그려주세요.

9 ● 250번과 ● 249번으로 계단 벽돌을 그려주세요.
두꺼운 선으로 한 번에 그려줍니다.

TIP. 오일파스텔을 다른 종이에 문질러 뭉툭하게 만들면 두꺼운 선을 한 번에 그릴 수 있어 편합니다.

10 진회색 색연필로 난간을 그려주세요. 최대한 진하게
그려줍니다.

TIP. 프리즈마 유성 색연필 진회색(Warm Grey 90%)을 사용했습니다.

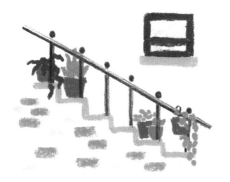

11 진회색 색연필로 과정 10에서 그린 선 옆에 얇은 선
을 나란히 그려주세요. 난간 위에 작은 원을 띄엄띄엄
그려 손잡이를 표현해주고, 행잉 화분 걸이도 그려줍
니다.

창문과 꽃

COLOR ● 265　○ 244　● 253　● 252　● 236　● 202　● 204　● 205　● 203
● 242　● 241　● 267　● 269

1 스케치부터 해보겠습니다. 좌우 대칭이 맞게 창문을 그려주세요.

2 ● **265번**을 사용해 창문 유리를 대각선으로 옅게 칠해주세요.

3 ○ **244번**으로 블렌딩해주세요.

4 ● **253번**으로 창문틀을 그리고, ● **252번**으로 창문턱을 그려주세요.

⑤ ● **236번**으로 창문턱의 옆면을 어둡게 덧칠해줍니다.

⑥ ◍ **202번**으로 창문 주변에 작은 점을 여러 개 그려 꽃을 표현해주세요.

TIP. 점은 울퉁불퉁하게 그리면 더 자연스럽습니다.

⑦ ● **204번**으로 꽃을 더 그려주세요. 앞서 그린 꽃과 겹치게도 그리고, 작은 점을 두세 개 모아 그리면 큰 꽃송이도 표현할 수 있습니다.

⑧ ● **205번**과 ◍ **203번**으로 꽃을 더 그려주세요. 전체적으로 꽃이 풍성하게 보이도록 골고루 그려줍니다.

⑨ ◍ **242번**으로 창문 왼쪽에 얇은 줄기를 그려주세요.

⑩ 같은 색으로 줄기와 꽃 사이를 채우듯 잎사귀를 그려주세요.

11 ● **253번**으로 창문에 얇은 선을 그려주세요.

TIP. 과정 2~3에서 칠한 창문 유리 부분이 완전히 마른 다음에 그려야 발색이 잘됩니다. 오일파스텔이 너무 두껍게 채색되어 있다면 면봉으로 가볍게 닦아내고 그립니다.

12 ● **241번**으로 창문 왼쪽에 잎사귀를 더 그려주세요. 줄기가 잘 보이지 않을 만큼 풍성하게 그려줍니다.

13 ● **267번**으로 창문 오른쪽에 얇은 줄기를 그려주세요. 꽃과 겹치지 않도록 중간중간 끊어서 그려줍니다.

14 ● **241번**으로 창문 오른쪽에 잎사귀를 더 그려주세요. 창문 위로 늘어지는 잎은 손에 힘을 주고 꾹꾹 눌러가며 그립니다.

15 ● **267번**으로 창문 아래쪽에 잔디를 그려주세요.

16 ● **269번**으로 창문 아래쪽에 짙은 색의 잔디를 더 그려주세요.

17 꽃을 그렸던 ⚪ **202번**, ⚪ **203번**, ⚪ **204번**, ⚪ **205번**으로 땅에 떨어진 꽃잎도 그려주세요.

18 진회색 색연필로 창문의 손잡이와 각각의 경계 부분을 그려주세요.

TIP. 프리즈마 유성 색연필 진회색(Warm Grey 90%)을 사용했습니다.

19 ⚫ **236번**으로 그림 왼쪽 위에 글자 'Sweet Home'을 써주고 마무리합니다.

TIP. 글씨를 쓸 때는 빈 종이에 먼저 연습해보고 씁니다. 오일파스텔 대신 색연필을 사용해도 좋아요.

다락방 창문

COLOR 223 244 250 252 219 249 202 251 241

267

1 스케치부터 해보겠습니다. 중심을 기준으로 좌우 대칭이 맞게 창문과 지붕을 그려주세요.

2 ⚪ **223번**으로 창문 유리를 대각선으로 옅게 칠해주세요. 채색할 때 창문 바깥쪽으로 튀어나오지 않도록 유의합니다.

3 ⚪ **244번**으로 블렌딩해주세요.

4 ⚫ **250번**으로 창문턱을 그려주세요.

⑤ ● **252번**으로 창문턱의 옆면을 어둡게 덧칠해줍니다.

⑥ ● **219번**으로 지붕을 그려주세요. 다락방 창문 위 삼각 지붕은 조금 더 두껍게 그려줍니다.

⑦ 같은 색으로 위쪽 지붕을 모두 칠해주세요.

⑧ 같은 색으로 창문틀을 그려보겠습니다. 창문틀 테두리부터 먼저 그려주세요.

⑨ 창문틀 안쪽에 중심선을 그려주세요. 중심선부터 그리면 대칭을 쉽게 맞출 수 있습니다.

⑩ 창문틀 양쪽으로 세로선을 2개 더 그려줍니다.

(11) 가로선도 2개 더 그려 창문을 완성합니다.

(12) ● **250번**으로 위쪽 지붕을 군데군데 칠해 빈티지한 느낌을 더해주세요.

(13) **249번**으로 벽에 두껍고 짧은 선을 그려 벽돌 무늬를 표현해줍니다.

(14) ● **202번**으로 벽에 노란색 꽃을 그려주세요. 점을 하나만 찍어 작은 꽃을 그리거나, 서너 개를 모아 큰 꽃을 그려줍니다.

(15) ● **251번**으로 꽃 가운데에 작은 점을 찍어 꽃의 수술을 그려줍니다.

(16) ● **241번**으로 얇은 줄기를 그려주세요.

17 줄기를 기준으로 양쪽에 긴 타원 모양의 잎을 풍성하게 그려줍니다.

18 ● **267번**으로 줄기의 아래쪽 위주로 잎을 더 그려 더욱 풍성하게 채워주세요.

19 흰색 색연필로 지붕에 얇은 선을 그어 무늬를 더해주세요.

2주 차에는 싱그러운 초록빛이 가득한 그림을 그려보았습니다.
3주 차에는 좀 더 생동감 넘치는 그림을 그려볼게요. 파도가 치는 해안가, 반짝이는 윤슬,
푸른빛 가득한 바다를 먼저 그려봅니다. 오일파스텔로는 바다, 호수, 강과 같은
물을 표현하기가 다소 까다롭지만, 몇 가지 포인트만 알면 손쉽게 해낼 수 있습니다.
더불어 귀여운 동물 친구들도 함께 그려보겠습니다.

생동감 넘치는
바다와 동물

Day 01

파도와 윤슬 그리기

시원한 파도를 보고 있으면 마음이 뻥 뚫리는 듯 시원해지고, 바람을 따라 일렁이는 물결과
반짝이는 윤슬을 바라보면 복잡한 머릿속이 평온해지는 느낌이 듭니다.
1일 차에는 파도와 반짝이는 윤슬을 집중적으로 그려볼게요.
윤슬을 표현하려면 흰색 마커가 꼭 필요하니 미리 준비해둡니다.

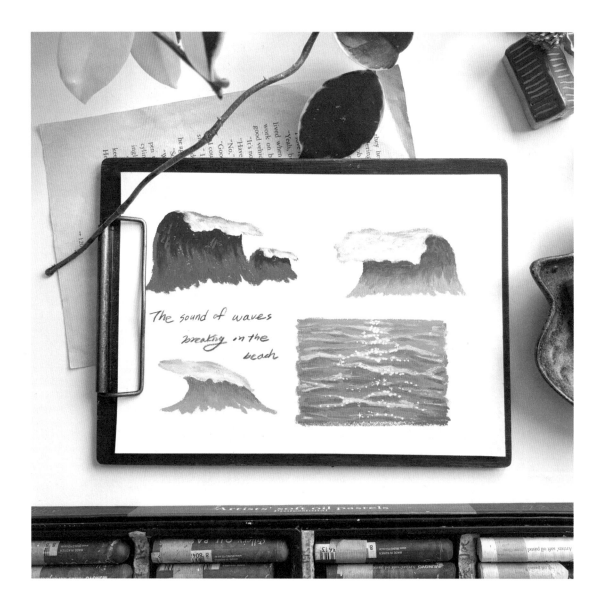

파도 스케치

파도를 그려보자고 하면, 많은 분이 어떻게 묘사해야 할지 모르겠다고 막막해하곤 합니다. 파도는 끊임없이 움직이고 일정한 모습을 유지하지 않기 때문인데요. 그래도 어느 정도 반복되는 패턴이 있어, 그 부분만 잘 파악하면 어렵지 않게 그릴 수 있답니다. 본격적으로 그리기 전에, 먼저 파도의 생김새부터 살펴볼게요.

파도의 단면

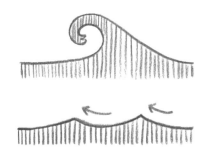

파도는 바다에 일렁이는 물결인데, 일렁임의 높낮이가 있습니다. 파도의 단면을 옆에서 보면 알 수 있지요. 아주 거센 파도는 왼쪽 그림처럼 넘쳐흐르는 것 같은 모습입니다.

거센 파도

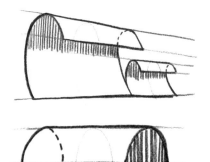

거센 파도의 모습을 그림으로 잘 표현하기 위해 단순한 형태로 보여드리겠습니다. 아주 거센 파도는 마치 둥글게 말은 종이처럼 보입니다. 둥글게 말은 부분의 바깥쪽은 빛을 받는 부분이라 밝고, 말은 부분의 안쪽은 그림자가 져서 어두워요. 파도를 여럿 겹쳐서 그려도 크기만 다를 뿐 비슷한 형태를 보입니다. 방향을 바꿔 그려도 비슷하지요.

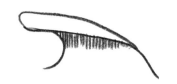

앞서 그린 파도보다 약간 작은 파도입니다. 파도의 규모가 작아도 포말(물거품) 아래쪽은 어둡게 그림자가 집니다.

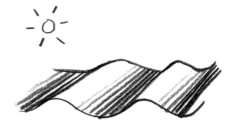

잔잔한 파도에도 마찬가지로 일렁이는 물결의 높낮이가 있습니다. 약간 더 높게 솟은 부분은 밝고, 약간 더 낮게 꺼진 부분은 상대적으로 어둡지요. 바다나 강의 잔잔한 물결을 떠올려보세요. 밝고 어두운 부분이 반복되면서 넘실넘실한 모습으로 보입니다. 그 부분만 잘 표현하면 사실적인 모습에 가깝게 파도를 그릴 수 있습니다.

높게 솟구친 파도

COLOR | ● 220 ● 221 ○ 244 ● 262

① 스케치부터 해보겠습니다. 마치 둥글게 말은 종이처럼 파도를 그려주세요.

② ● **220번**으로 포말 아래쪽 그림자가 진 부분을 진하게 칠해주세요.

③ ● **221번**으로 더 아래쪽과 연결해 자연스럽게 그러데이션을 표현해주세요.

④ 같은 색으로 제일 위쪽의 포말 외곽선 위주로 가볍게 듬성듬성 칠해주세요.

5 ○ **244번**으로 덧칠해 그러데이션을 표현해주세요. 힘을 강하게 주고 채색하면 **과정 4**에서 칠한 파란색이 지워질 수 있으니, 손에 힘을 빼고 칠해줍니다.

6 이어서 같은 색으로 포말 아래쪽 그림자가 진 부분과의 경계는 힘을 세게 주고 진하게 칠해주세요.

7 ● **262번**으로 파도의 중간 부분과 아래쪽에 자연스러운 물결을 묘사해주며 마무리합니다.

거친 파도

COLOR | ⬤ 263　⬤ 264　◯ 244　⬤ 218

1 스케치부터 해보겠습니다. 마치 둥글게 말은 종이처럼 파도를 그려주세요. 이번에는 파도의 방향이 왼쪽을 향하게 그립니다.

2 ⬤ **263번**으로 포말 아래쪽 그림자가 진 부분을 진하게 칠해주세요.

3 ⬤ **264번**으로 더 아래쪽과 연결해 자연스럽게 그러데이션을 표현해주세요.

4 같은 색으로 제일 위쪽의 포말 부분을 듬성듬성 칠해 거친 질감을 묘사해줍니다.

5 ◯ **244번**으로 자연스럽게 블렌딩해주세요.

6 ⬤ **218번**으로 포말 아래 그림자를 한 번 더 진하게 칠해주세요.

청량한 파도

COLOR | ● 222　● 224　○ 244　● 221

1 스케치부터 해보겠습니다. 작은 파도의 형태를 그려주세요.

2 ● **222번**으로 포말 아래쪽 그림자가 진 부분을 칠해주세요.

3 ● **224번**으로 더 아래쪽과 연결해 자연스럽게 그러데이션을 표현해주세요.

4 ● **222번**과 ● **224번**으로 제일 위쪽의 포말 부분을 듬성듬성 칠해주세요.

5 ○ **244번**으로 자연스럽게 블렌딩해주세요.

6 ● **221번**으로 포말 아래 그림자를 한 번 더 진하게 칠해주세요.

잔잔한 물결과 윤슬

COLOR | ● 222 ● 224 ○ 244 ● 221

1 ● **222번**으로 바다를 듬성듬성 칠해주세요. 가로 방향으로 칠해줍니다.

2 ● **224번**으로 나머지 부분을 채우듯이 칠해주세요.

3 손가락으로 문지르거나, 키친타월로 닦듯이 문질러 블렌딩해주세요. 이때 가로 방향으로 문질러야 깔끔하게 색이 섞입니다.

4 ○ **244번**으로 가운데에 굵은 선으로 물결을 그려주세요. 선의 굵기 변화에 유의하며 그려줍니다.

TIP. 충분히 말리고 채색해야 발색이 잘됩니다.

TIP. 선의 굵기를 자유자재로 조절하며 그리기가 어렵다면 35쪽을 참고하여 필압 조절을 다시 연습합니다.

⑤ 그림을 가득 채울 만큼 빼곡하게 물결을 그려주세요. 가까운 쪽일수록 간격을 넓게 그리고, 먼 쪽일수록 좁게 그려야 원근감이 느껴집니다.

⑥ ● **221번**으로 흰색 물결 아래쪽에 어두운 선을 그어 물결의 높낮이를 표현해주세요. 단번에 입체감이 살아납니다.

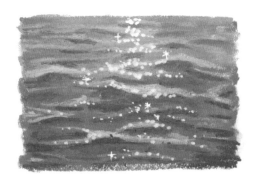

⑦ 흰색 마커로 반짝이는 윤슬을 표현해줍니다. 가운데를 기준으로 점을 찍는다고 생각하며 그립니다. 가까운 쪽일수록 빛이 넓게 퍼지고, 먼 쪽일수록 빛이 오밀조밀 모여 있게 묘사해주세요.

Day 02

푸르른 바다 그리기

에메랄드빛 제주 바다, 파도가 치는 바다, 노을 지는 바다 등 다양한 바다의 모습을
그림으로 그려보겠습니다. 종이 한 장을 푸른색으로 가득 칠하는 것만으로도
가슴이 뻥 뚫리는 기분이 들 거예요. 다양한 각도로 연습할 수 있도록
여러 바다 그림을 준비했습니다. 보기보다 세밀한 관찰과 꼼꼼한 디테일 표현이 요구되므로
좋아하는 바다의 모습을 떠올리며 천천히 따라 그려보세요.

바다

COLOR | ● 222 ◯ 244 ● 250 ● 238 ● 252

1 위에서 바라본 바다의 모습을 그려보겠습니다. ● **222 번**으로 바다와 모래사장을 구분하는 물결선을 그려주세 요. 율동감이 느껴지게 꼬불꼬불한 곡선으로 그립니다.

2 같은 색으로 바다를 진하게 칠해주세요.

3 같은 색으로 바다의 경계를 따라 손에 힘을 빼고 살살 칠 해주세요.

4 ◯ **244번**으로 경계 부분을 블렌딩해주세요. 지그재그 로 선을 그리듯 블렌딩해줍니다.

⑤ ○ **244번** 오일파스텔을 깨끗이 닦은 후 파도의 외곽선을 따라 한 번 더 진하게 블렌딩해주세요.

⑥ ● **250번**으로 모래사장을 그려주세요. 선이 굵어도 괜찮습니다.

⑦ 같은 색으로 모래사장을 진하게 칠해주세요.

⑧ ● **238번**과 ● **252번**을 번갈아 사용해 파도의 그림자를 표현하고, 모래사장에 점을 콕콕 찍어 모래의 질감을 표현해주세요.

여름 해변

COLOR | ● 265 ● 264 ● 249 ○ 244 ● 221 ● 222 ● 226 ● 225 ● 250
● 241 ● 304 ● 228 ● 229 ● 269 ● 253

① 스케치부터 해보겠습니다. 수평선을 그리고, 오른쪽에는 해변을 그려주세요. 바다는 그러데이션으로 표현할 부분을 표시하고, 구름을 그려줍니다.

② ● 265번으로 구름을 제외한 하늘을 칠하고, ● 264번으로 가볍게 덧칠해 새털구름을 그려주세요.

③ 하늘을 손으로 자연스럽게 블렌딩해주세요.

④ ● 249번으로 뭉게구름의 아래쪽을 가볍게 칠해주세요. ○ 244번으로 뭉게구름의 위쪽을 칠해 자연스럽게 그러데이션으로 연결해줍니다.

5 왼쪽부터 시작해 ● **221번**, ● **222 번**, ● **226번**, ○ **244번**으로 바다 를 칠해주세요. 그러데이션 표현을 염두에 두고 칠해줍니다.

6 바다를 손이나 키친타월로 자연스 럽게 블렌딩해주세요.

7 ● **225번**, ● **226번**으로 해변 쪽 파 도를 묘사해주세요. 손에 힘을 빼고 듬성듬성 그려줍니다.

8 ○ **244번**으로 파도를 그려주세요. 해변과 가까울수록 파도가 크고, 멀수록 작습니다. 바다를 채색했던 각각의 색으로 파도의 그림자도 표현해줍니다.

9 ● **250번**으로 해변을 칠해주세요. ● **241번**, ○ **304번**으로 풀도 그려줍니다.

10 ● **228번**, ● **229번**, ● **269번**으로 야자수 잎을 그리고, ● **229번**으로 야자수 잎의 명암을 표현해주세요. ● **253번**으로 나뭇가지를 그리고, 모래사장의 질감 표현과 포말 그림자를 그리며 마무리합니다.

파도치는 바다

COLOR | ● 222　● 221　○ 244　● 225　● 250　● 238

1. 스케치부터 해보겠습니다. 파도는 가까운 쪽일수록 넓게, 먼 쪽일수록 좁게 그립니다.

2. ● 222번으로 파도 부분을 제외한 바다를 칠해주세요. 해안가 쪽은 손에 힘을 빼고 오일파스텔의 넓은 면으로 찍듯이 그려줍니다.

3. 같은 색으로 바다의 파도 부분을 듬성듬성 연하게 칠해 명암을 표현해주세요.

4. ● 221번으로 바다의 파도 부분과 해안가 경계에 점을 찍듯이 그려 명암을 표현해주세요. 파도의 아래쪽을 덧칠해 그림자를 표현하고, 수평선 근처도 덧칠해 명암을 표현해줍니다.

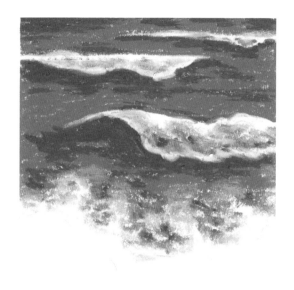

5 ◯ **244번**으로 바다의 파도 부분과 해안가 경계를 가볍게 덧칠해 그러데이션을 표현해주세요.

TIP. 먼저 채색한 부분이 지워질 수 있으니, 손에 힘을 빼고 살살 칠해주세요.

6 ◉ **225번**으로 바다에 짧고 옅은 선을 그어 파도의 물결을 표현해주세요.

7 ● **250번**으로 모래사장의 경계 부분을 따라 진하게 그리고, 모래사장 안쪽을 칠해주세요. 빈틈이 살짝 보이도록 듬성듬성 칠해줍니다.

8 ● **238번**으로 모래사장의 경계 부분을 따라 파도의 그림자를 표현해주세요. 파도의 입체감이 더욱 살아납니다.

노을 지는 바다

COLOR 243 249 ● 245 ● 207 ● 206 ● 205 ● 203 ○ 244 ● 202

219 ● 247 ● 254 ● 311

① 스케치부터 해보겠습니다. 수평선은 중심보다 약간 높게 그려주세요. 수평선 위쪽으로 약간 왼쪽에 치우쳐 해를 그려주고, 파도도 그려줍니다.

② **243번**으로 하늘의 위쪽 일부만 남겨두고 꼼꼼히 칠해주세요.

③ **249번**과 ● **245번**으로 남은 하늘의 위쪽 일부를 모두 채워 칠해줍니다.

④ 앞서 채색한 부분을 손가락으로 자연스럽게 블렌딩해주세요.

⑤ 노을을 표현해보겠습니다. ● **207번**으로 해를 그릴 공간은 비워두고, 하늘의 아래쪽 위주로 듬성듬성 진하게 칠해주세요.

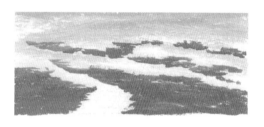

⑥ ● **206번**과 ● **205번**을 사용해 **과정 5**에서 그린 부분과 이어지도록 주변 하늘을 칠해주세요. 마찬가지로 하늘의 아래쪽 위주로 칠해줍니다.

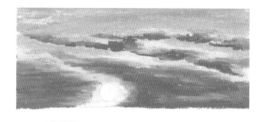

⑦ ● **203번**과 면봉을 사용해 하늘의 노란색 배경과 자연스럽게 어우러지도록 블렌딩해주고, ○ **244번**으로 해도 그려줍니다.

8 ⬤ **202번**으로 해의 주변부를 덧칠해 마치 해가 빛나는 것처럼 표현해줍니다.

9 ● **219번**으로 파도 부분을 제외한 바다를 칠해주세요.

10 같은 색으로 바다의 파도 부분과 해안가 경계에 점을 찍 듯이 그려줍니다. ● **247번**으로 바다에 선을 그어 물결도 표현해주세요.

11 ⚫ **249번**으로 바다의 파도 부분과 해안가 경계를 덧칠해 주세요. 이때 손에 힘을 세게 주어 진하게 발색이 되도록 칠합니다.

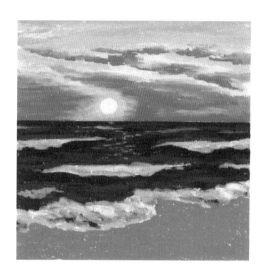

12 ⚪ **244번**으로 바다의 파도 부분과 해안가 경계의 빈 곳을 채우듯 칠하고, ⚫ **254번**으로 모래사장도 칠해줍니다.

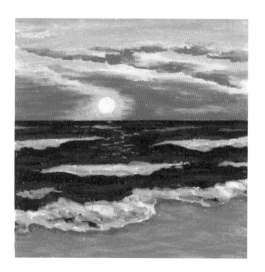

13 ⚫ **247번**으로 해안가 포말 아래 그림자를 표현해주세요. ⚫ **311번**으로 모래사장을 가볍게 덧칠해 마무리합니다.

물보라

COLOR | ● 262 ◯ 244 ● 220

① ● **262번**으로 바다 전체를 칠해주세요.

② 키친타월로 채색한 부분 전체를 문질러 블렌딩해주세요.

③ 흰색 색연필로 스크래치 하듯이 파도의 굵은 물결선을 그려주세요. 색연필로 그린 부분은 오일파스텔로 덮어 채색할 예정이니 편하게 굵은 선으로 그려줍니다.

④ 흰색 색연필로 중간 부분부터 파도의 자잘한 물보라를 그려주세요. 기준점을 잡고 하나씩 차근차근 그립니다. 선의 굵기에 변화를 주며 그려야 자연스러워요.

TIP. 종이와 색연필에 묻은 오일파스텔 찌꺼기를 수시로 제거해주어야 그림이 깨끗하게 완성됩니다.

5 이어서 흰색 색연필로 중간 부분의 물보라를 모두 그리고, 위쪽 나머지 부분도 마저 그려주세요. 먼 쪽일수록 듬성듬성 그리고, 가까운 쪽일수록 빽빽하게 그려줍니다.

6 ○ **244번**으로 미리 그려놓은 물결선을 따라 물보라의 질감을 표현해줍니다. 가까운 쪽부터 손에 힘을 주고 오일파스텔을 뭉개듯 따라 그려주세요.

TIP. 충분히 말리고 채색해야 발색이 잘됩니다.

7 풍성한 물거품을 표현해 파도를 더욱 강조하겠습니다. ○ **244번**으로 **과정 6**에서 따라 그린 부분에 포슬포슬한 느낌이 나도록 짧은 선을 더 그려주세요. 같은 색으로 나머지 부분도 미리 그려놓은 굵은 물결선을 따라 그려줍니다.

⑧ 이어서 같은 색으로 포슬포슬한 느낌이 나도록 짧은 선을 더 그려 부서지는 파도를 묘사해주세요. 굵은 물결선에서 멀어질수록 연하게 그려줍니다.

⑨ ● **220번**으로 가까운 쪽의 바다를 어둡게 칠해 흰색 파도와의 대비를 강하게 표현해주세요. 가까운 쪽일수록 굵은 선을 그리듯 칠해주고, 먼 쪽일수록 파도의 경계 부분을 따라 면적을 진하게 칠해줍니다. 맨 끝부분도 살짝만 그려주세요.

⑩ 면봉으로 **과정 9**에서 채색한 부분을 자연스럽게 블렌딩해주세요.

Day 03

새침한 고양이 그리기

고양이는 유연한 몸과 풍부한 표정이 특징이라 관찰하는 재미가 있답니다.
살금살금 걷기도 하고, 뒹굴뒹굴 눕기도 하는 고양이의 모습은 그릴수록 사랑스럽죠. 고양이의 다양한 모습을
그림으로 담아보겠습니다. 털의 방향과 질감을 살려 그려보면 더욱 자연스러울 거예요.

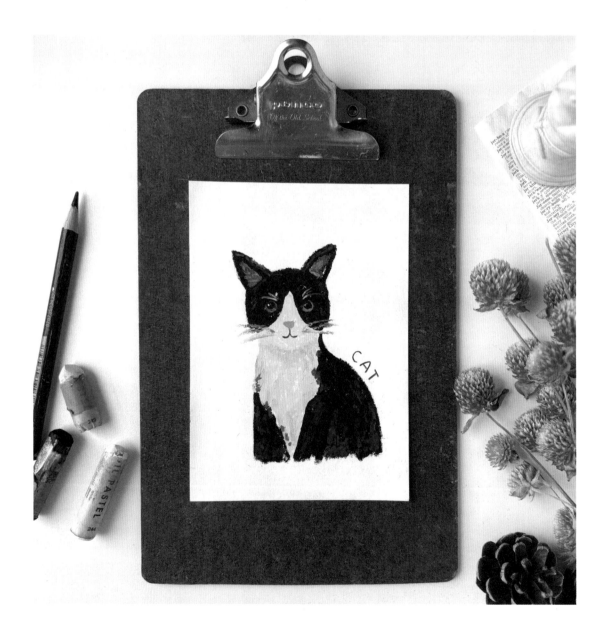

턱시도 고양이

COLOR | 249 ● 314 ● 248 ● 254 ● 251 ● 271 ● 247

(1) 스케치부터 해보겠습니다. 귀와 눈 주위가 검은색인 고양이 얼굴을 먼저 그려주세요. 몸의 왼쪽 면은 수직에 가깝게 그리고, 오른쪽 면은 약간 둥근 형태로 그려줍니다.

(2) **249번**으로 얼굴의 코 주변과 몸의 앞부분 일부를 칠해주세요.

(3) ● **314번**으로 얼굴의 아래쪽과 양쪽 다리 사이를 일부만 칠해 그림자를 표현해주세요.

(4) 손가락이나 면봉 등으로 자연스럽게 블렌딩해주세요.

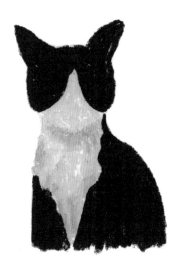

(5) ● **248번**으로 얼굴의 눈, 귀 주변과 몸 부분을 칠해주세요.

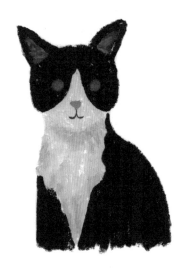

(6) ● **254번**으로 코를 먼저 그린 후 귀를 그려주세요. 입은 검은색 색연필로 그리고, 눈은 ● **251번**으로 그려줍니다.

TIP. 눈과 귀를 그릴 때 발색이 잘 안된다면 그림을 더 말리고 나서 그리거나, 흰색 색연필로 스크래치 해준 다음에 그립니다.

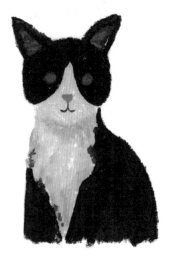

(7) ● **271번**과 ● **247번**으로 검은색 털 부분을 덧칠하고, 경계 부분은 점을 찍듯이 그려 자연스러운 느낌을 묘사해줍니다.

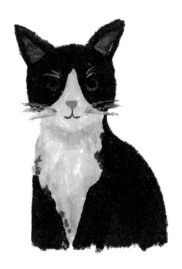

8 ● **248번**으로 눈동자를 그려주고, 249번으로 얇은 선을 그어 눈썹과 수염을 그려줍니다.

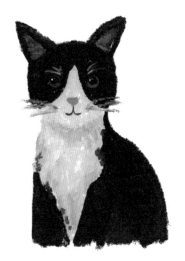

9 흰색 마커로 눈의 반짝이는 부분을 그려 마무리합니다.

기지개 켜는 고양이

COLOR | 249 ● 253 ● 252 ● 254 ● 236 ○ 244

1 스케치부터 해보겠습니다. 기지개 켜는 고양이를 그려
주세요. 몸통을 길쭉하게 그려주면 더 귀엽습니다.

2 **249번**으로 얼굴의 일부분과 귀를 칠하고, 네발과
꼬리 끝부분도 칠해주세요.

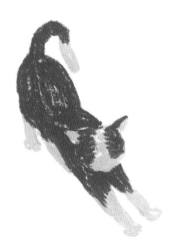

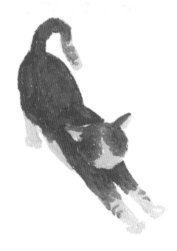

3 ● **253번**으로 나머지 부분을 채워 칠해주세요.

4 ● **252번**으로 블렌딩하여 자연스럽게 털을 묘사해주
세요. 얼굴은 좀 더 밝게 채색하고, 앞다리와 꼬리에 무
늬도 그려줍니다.

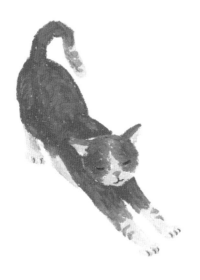

⑤ ● **254번**으로 코를 그려주세요. 진회색 색연필로 눈과 입, 발가락도 그려줍니다.

TIP. 프리즈마 유성 색연필 진회색(Warm Grey 90%)을 사용했습니다.

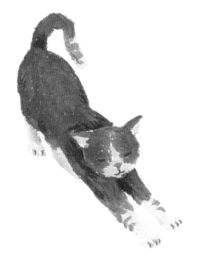

⑥ ● **236번**으로 부분부분 덧칠해 그림자가 진 부분을 표현해주세요. 특히 얼굴과 맞닿아 있는 부분 위주로 덧칠해 입체감을 살립니다.

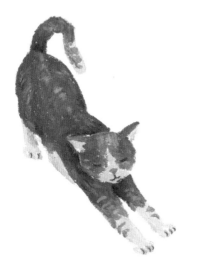

⑦ **과정 6**에서 칠한 부분을 문질러 블렌딩해주세요. ○ **244번**으로 앞다리와 꼬리, 등에 무늬를 그리며 마무리합니다.

잠든 고양이

COLOR | ⚪ 249 ● 250 ● 314 ● 238 ● 252 ⚪ 244 ● 254 ● 253

1 스케치부터 해보겠습니다. 꼬리로 몸을 동그랗게 말고 있는 모습의 잠든 고양이를 그려주세요.

2 ● **249번**으로 얼굴과 귀의 일부분과 가슴, 꼬리 끝부분을 칠해주세요.

3 ● **250번**으로 귀 안쪽을 제외한 나머지 부분을 칠해주세요.

4 ● **314번**으로 가슴에 난 회색 털 부분의 그림자를 표현하고, ● **238번**과 ● **252번**으로는 연한 갈색 털 부분의 그림자를 표현해주세요.

5 ○ **244번**으로 몸을 부분부분 덧칠해 좀 더 밝은색의 털 부분을 묘사해주세요.

6 ● **254번**으로 코를 그리고, 귀 안쪽도 칠해주세요. 진회색 색연필로 눈과 입도 그려줍니다.

TIP. 프리즈마 유성 색연필 진회색(Warm Grey 90%)을 사용했습니다.

7 ● **253번**으로 머리, 등, 꼬리에 무늬를 그려주세요. 지그재그 선으로 그려야 털을 자연스러운 느낌으로 묘사할 수 있습니다.

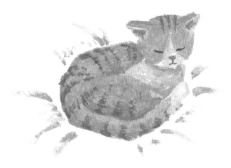

8 고양이가 푹신한 곳에 누워 있는 것처럼 표현해보겠습니다. ● **249번**, ● **314번**, ○ **244번**을 사용해 고양이 주변부에 가까운 쪽부터 바깥쪽으로 점차 얇아지는 곡선을 여러 개 그려줍니다.

뒹구는 고양이

COLOR | ● 249　○ 244　● 314　● 254　● 272

① 스케치부터 해보겠습니다. 누워서 팔다리를 쭉 펴고 있는 귀여운 고양이를 그려주세요.

② ● 249번을 사용해 전체적으로 듬성듬성 연하게 칠해주세요.

③ ○ 244번으로 빈 곳을 채우듯이 칠하고, 자연스럽게 색이 섞이도록 블렌딩해주세요.

④ ● 314번으로 얼굴 아래쪽과 팔다리를 일부만 칠해 그림자를 표현해주세요. 과정 3에서 칠한 부분과 자연스럽게 이어지도록 과하지 않게 칠해줍니다.

5 ● **254번**으로 귀와 발바닥을 세밀하게 그려주세요.

6 ● **272번**으로 얼굴의 눈, 귀 주변과 몸, 꼬리 등을 덧칠해 무늬를 표현해줍니다.

7 검은색 색연필로 얼굴의 눈, 코, 입, 수염 등을 그려 마무리합니다.

Day 04

몽실몽실 강아지 그리기

꼬리를 흔들며 반겨주고, 활짝 웃는 강아지의 모습은 보기만 해도 기분이 좋아져요.
다양한 강아지의 모습을 오일파스텔로 그려보겠습니다.
당장이라도 꼬순내가 날 것 같은 강아지의 모습을 차근차근 따라 그려보아요.

01

푸들

COLOR | ● 236　● 235　● 248　● 253　● 238

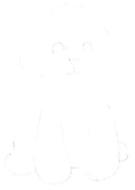

① 스케치부터 해보겠습니다. 앉아 있는 푸들의 앞모습을 그려주세요. 발과 귀를 동글동글하게 그리면 더욱 귀여워요.

② ● 236번으로 전체를 덮어 칠해주세요.

③ ● 235번과 ● 248번으로 얼굴과 귀의 경계, 얼굴과 몸의 경계 부분 등을 덧칠해 명암을 표현해주세요.

TIP. ● 248번 검은색 오일파스텔은 소량만 사용해 칠해줍니다.

④ 과정 3에서 덧칠한 부분을 문질러 자연스럽게 블렌딩해주세요.

133

⑤ ● **253번**으로 뽀글뽀글한 털의 느낌을 묘사해주세요. 동글동글 작은 점을 그려주거나, 오일파스텔의 넓은 면으로 점을 찍듯이 그려줍니다. 특히 가장자리도 털의 느낌을 최대한 살려주세요.

⑥ ● **238번**으로 머리 위쪽, 코 위쪽, 발등 부분을 칠해 하이라이트를 표현해주세요.

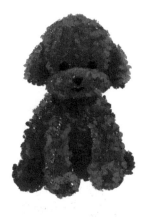

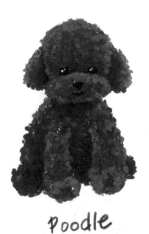

Poodle

⑦ ● **248번** 또는 검은색 색연필로 눈, 코, 입을 그려주세요.

⑧ 흰색 마커로 눈의 반짝이는 부분을 그려주세요. 색연필로 그림 아래쪽에 글자 'Poodle'을 써주고 마무리합니다.

골든 리트리버

COLOR | 240 311 250 253 252 244 318

(1) 스케치부터 해보겠습니다. 엎드려 있는 골든 리트리버의 앞모습을 그려주세요. 귀의 끝부분을 뾰족하게 그리고, 발은 왕발처럼 두툼하게 그려줍니다.

(2) ● 240번과 311번으로 혀를 칠해주세요. 두 색을 조합해 그러데이션으로 표현해줍니다.

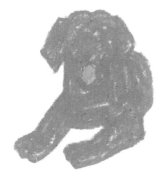

(3) ● 250번으로 혀를 제외한 나머지 모든 부분을 칠해주세요.

(4) ● 253번으로 얼굴과 귀의 경계, 얼굴과 발의 아래쪽, 몸의 뒷부분 등을 덧칠해 명암을 표현해줍니다.

5 ● **252번**과 ● **250번**으로 덧칠해 자연스럽게 블렌딩 해주고, 마치 들판의 풀을 그리듯 얇은 선을 빼곡히 그어 풍성한 털을 묘사해주세요. 가장자리 위주로 뻗치듯 그려주면 털이 흩날리는 느낌을 표현할 수 있습니다.

6 ○ **244번**으로 털의 밝은 부분을 덧칠해 하이라이트를 표현해주세요.

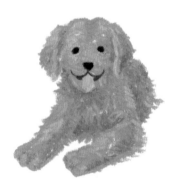

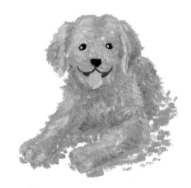

Golden Retriever

7 검은색 색연필로 눈, 코, 입을 그려 골든 리트리버 특유의 미소를 표현해줍니다.

8 흰색 마커로 눈의 반짝이는 부분을 그려주고, ● **318번**으로 바닥의 그림자를 그려주세요. 색연필로 그림 아래쪽에 글자 'Golden Retriever'를 써주고 마무리합니다.

비글

COLOR | 249 ● 314 ● 254 ● 252 ● 235 ● 250 ● 238 ● 318

(1) 스케치부터 해보겠습니다. 옆으로 앉아 있는 비글의 모습을 그려주세요. 몸은 길쭉하게 그려주고, 얼굴과 몸에 무늬도 살짝 그려줍니다.

(2) **249번**으로 얼굴의 눈, 귀 주변과 등을 제외한 몸 부분 전체를 칠해주세요.

(3) ● **314번**으로 얼굴 아래쪽과 뒷발 등 어둡게 그림자가 지는 부분을 덧칠해 명암을 표현해주세요.

(4) **과정 3**에서 덧칠한 부분을 문질러 자연스럽게 블렌딩 해주세요.

5 ● **254번**으로 혀를 칠해주고, ● **252번**으로 얼굴과 몸의 황토색 무늬를 그려주세요. 등은 제외한 눈과 귀 주변, 다리와 꼬리 부분을 칠해주면 됩니다.

6 ● **235번**으로 등을 칠해 진한 색의 무늬를 표현해주 세요.

7 ● **250번**으로 얼굴과 몸의 황토색 무늬 부분을 덧칠해 좀 더 밝게 표현해줍니다.

8 검은색 색연필로 눈, 코, 입을 그려주세요.

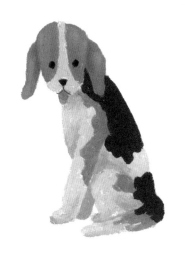

9 ● **238번**으로 얼굴과 귀의 경계 부분을 덧칠해 명암을 표현해주세요.

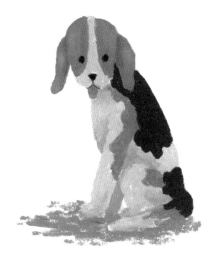

10 ● **318번**으로 바닥의 그림자를 그려주세요.

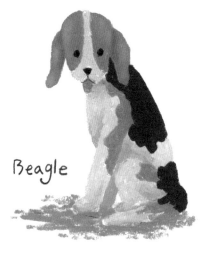

Beagle

11 검은색 색연필로 그림 왼쪽 아래에 글자 'Beagle'을 써주고 마무리합니다.

몰티즈

COLOR | 249 314 247 244

1 스케치부터 해보겠습니다. 엎드려 있는 몰티즈의 옆모습을 그려주세요. 귀는 삼각형 모양으로 그리고, 발은 약간 네모나게 그려주세요.

2 **249번**으로 전체를 덮어 칠해주세요.

3 **314번**으로 털을 세밀하게 묘사해줍니다. 털의 방향을 생각하며 가장자리에 얇은 선을 최대한 많이 그려주세요.

4 ● **247번**으로 좀 더 어두운색의 털도 그려줍니다. 이때 너무 과하게 그리지 않도록 유의합니다.

5 ● **314번**, ■ **249번**으로 덧칠해 자연스럽게 블렌딩해주고, ○ **244번**으로는 밝은색의 털도 그려주세요.

Maltese

6 검은색 색연필로 눈, 코, 입과 땅 부분을 그려주세요. 흰색 마커로 눈의 반짝이는 부분도 그려줍니다. 색연필로 그림 아래쪽에 글자 'Maltese'를 써주고 마무리합니다.

Day 05

귀여운 동물 그리기

그림다락방의 동물 농장에는 어떤 동물이 살고 있을까요? 앞서 고양이와 강아지를 그려보았으니,
5일 차에는 색다른 동물들을 그려보겠습니다. 귀여운 범고래와 토끼를 그려보고,
따스한 풍경과 함께 오리 가족도 그려볼게요. 잘 따라 그려보고,
그려보고 싶은 동물이 있다면 스스로 관찰해서도 그려보길 바랍니다.

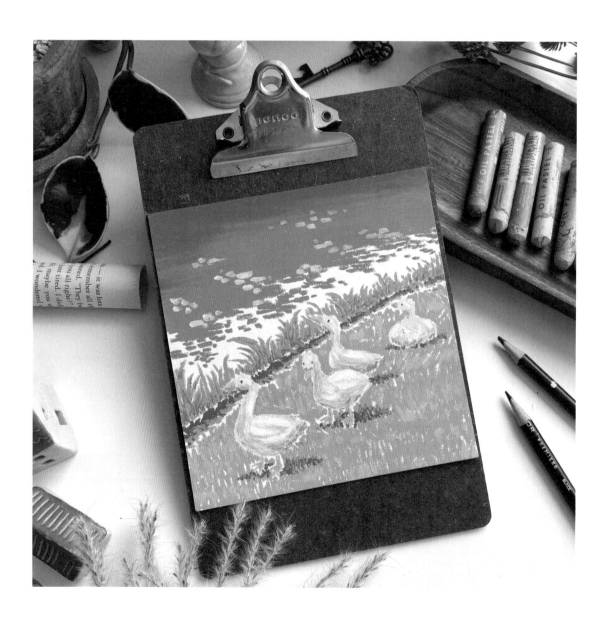

범고래

COLOR | 249 ● 245 ● 250 ● 248

1. 스케치부터 해보겠습니다. 범고래의 몸은 활처럼 휜 형태로 그려주고, 머리는 볼록하게 그려주세요. 배는 밝은색으로 채색하므로 외곽선을 지우개로 연하게 지워줍니다.

2. **249번**으로 턱부터 꼬리까지 이어서 칠해주세요.

3. ● **245번**으로 배의 위쪽 가장자리를 따라 진하게 덧칠하고, ● **250번**으로 한 번 더 덧칠해 노란빛이 살짝 돌게 해줍니다.

4. **과정 3**에서 덧칠한 부분을 **249번**과 면봉으로 자연스럽게 블렌딩해주세요.

5 ● **248번**으로 몸통과 등지느러미를 칠해주세요. 얼굴 쪽의 흰색 무늬는 빼고 칠해줍니다.

TIP. ● **248번** 검은색 오일파스텔은 무른 편이라 번지지 않게 조심히 사용합니다. 또한 색연필이나 면봉을 사용하면 외곽을 깔끔하게 표현할 수 있어요.

6 이어서 같은 색으로 가슴지느러미와 꼬리도 칠해주세요. 꼬리 안쪽은 너무 진하지 않게 칠해줍니다.

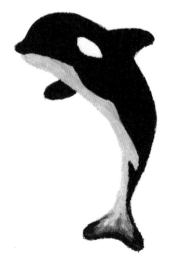

7 면봉으로 꼬리 안쪽을 문질러 자연스럽게 블렌딩해주세요.

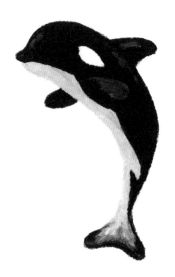

8 ● **245번**으로 가슴지느러미가 구분되도록 그려주고, 짧은 선을 이용해 몸통과 등지느러미의 반짝이는 질감을 묘사해줍니다.

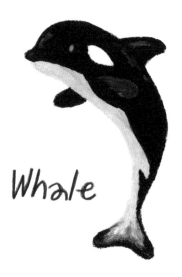

Whale

9 **249번**이나 흰색 색연필 또는 흰색 마커로 눈을 그려주세요. 진회색 색연필로 그림 왼쪽 아래에 글자 'Whale'을 써주고 마무리합니다.

TIP. 프리즈마 유성 색연필 진회색(Warm Grey 90%)을 사용했습니다.

토끼

COLOR | ⬤ 312 ⬤ 238 ⬤ 313 ◯ 244 ⬤ 254 ⬤ 205 ⬤ 305 ⬤ 241 ⬤ 304

1 스케치부터 해보겠습니다. 볼이 볼록한 귀여운 토끼를 그려주세요. 눈, 코, 입을 그릴 때는 중심이 되는 코를 기준으로 삼으면 그리기가 수월합니다.

2 ⬤ **312번**으로 귀 안쪽을 제외한 모든 부분을 칠해주세요.

3 ⬤ **238번**으로 얼굴과 배의 아래쪽, 발과 꼬리 아래쪽 등을 덧칠해 명암을 표현해주세요.

TIP. 너무 과하게 칠하면 토끼가 탄 것처럼 까매지니 유의합니다.

4 과정 **3**에서 덧칠한 부분을 ⬤ **312번**과 ⬤ **313번**으로 자연스럽게 블렌딩해주세요.

5 ○ **244번**으로 귀 안쪽, 코 위쪽, 발등, 꼬리 위쪽 등을 덧칠해 하이라이트를 표현해주세요. 단번에 입체감이 살아납니다.

6 ● **254번**으로 귀 안쪽을 칠하고, 코도 그려주세요. 귀 안쪽을 칠할 때는 약간의 여백을 두고 칠합니다.

7 ○ **244번**으로 귀 안쪽을 블렌딩해주고, 진회색 색연 필로 눈과 입도 그려주세요. 흰색 마커로 눈의 반짝이 는 부분도 그려줍니다.

TIP. 프리즈마 유성 색연필 진회색(Warm Grey 90%)을 사용 했습니다.

8 토끼 주변에 귀여운 당근(● **205번**, ● **305번**), 클로 버(● **241번**), 새싹(○ **304번**)을 그려 마무리합니다.

오리 가족

COLOR

| | 249 | | 246 | | 318 | | 244 | | 203 | | 204 | | 241 | | 221 | | 222 |
|---|---|---|---|---|---|---|---|---|---|---|---|---|---|---|---|---|
| | 228 | | 253 | | 250 | | 242 | | 232 | | 304 | | | | | | |

1 스케치부터 해보겠습니다. 대각선 2개를 그려 땅과 호수의 경계, 호수와 하늘의 경계를 표시해주세요. 오리 네 마리도 차례대로 그려줍니다.

2 **249번**으로 오리 몸통을 모두 칠해주세요.

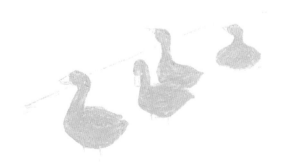

3 ● **246번**으로 얼굴과 배의 아래쪽을 덧칠해 명암을 표현해주세요. 입체감이 살아납니다. 겹쳐 있는 오리는 뒤쪽에 있는 오리의 몸통을 좀 더 어둡게 칠해주어야 경계가 깔끔합니다.

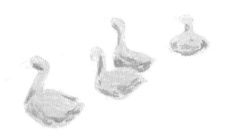

4 ● **318번**과 ● **249번**으로 자연스럽게 블렌딩해주세요.

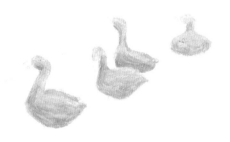

5 ○ **244번**으로 몸통 위쪽을 덧칠해 하이라이트를 표현해주고, 날개도 그려주세요.

TIP. 발색이 잘 안된다면 맨 마지막에 채색해도 됩니다.

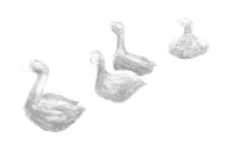

6 ● **203번**과 ● **204번**을 순서대로 사용해 부리와 발을 그려주세요. 진회색 색연필로 눈도 그려줍니다.

TIP. 프리즈마 유성 색연필 진회색(Warm Grey 90%)을 사용했습니다.

7 ● **241번**으로 호숫가의 풀을 그려주세요. 아래에서 위로 마치 난을 치듯 그려줍니다.

TIP. 풀은 위쪽으로 갈수록 얇아져야 자연스러우며, 다양한 방향으로 뻗치게 그려주어야 훨씬 자연스럽습니다.

8 ● **221번**으로 호수의 먼 부분을 먼저 칠해주세요.

9 ● **222번**으로 호수의 나머지 부분을 연결해 칠해주고, 땅과 가까운 부분은 공간을 충분히 남겨둡니다. 남겨둔 공간에는 호수의 반짝이는 부분을 표현해줄 거예요.

10 **과정 8~9**에서 연결해 칠한 부분을 자연스럽게 블렌딩해주고, 짧고 굵은 선을 여러 개 그려 반짝이는 호수를 묘사해줍니다.

11 ● **228번**으로 **과정 7**에서 그린 풀보다 짧게 어두운색의 풀도 그려주세요.

12 ● **241번**으로 풀을 그린 부분을 블렌딩해주고, ● **253 번**으로 풀 아래쪽에 땅을 그려줍니다.

13 ● **250번**으로 **과정 12**에서 그린 땅과 연결해 그러데이 션을 표현해주고, ● **242번**으로 아래쪽부터 잔디를 그려줍니다.

14 같은 방식으로 반복해 땅의 나머지 부분에도 잔디를 마저 그려줍니다.

15 ● **232번**으로 땅에 오리 그림자를 그려주고, ◍ **304번**
으로 잔디의 밝은 부분도 묘사해줍니다.

16 ○ **244번**으로 호수의 반짝이는 부분을 묘사해주고, 오
리 날개를 덧칠해 더 밝게 표현해줍니다.

많은 분이 하얀 뭉게구름이나 멋진 노을과 같은 하늘 그림을 보며 오일파스텔을
배워보고 싶었을 거예요. 오일파스텔로 부드럽게 칠해진 하늘 풍경은 정말 아름답습니다.
4주 차에는 다양한 구름의 모습, 노을 진 하늘, 달과 별이 뜬 밤하늘, 오로라가 펼쳐진
하늘까지 그려보겠습니다. 특히 풍경화에서는 하늘이 차지하는 비중이 큰 만큼,
하늘을 자연스럽게 담아내면 멋진 그림을 완성할 수 있어요.

마음이 쉬어가는
평온한 하늘

뭉게뭉게 구름 그리기

1일 차에는 기본적인 형태의 구름을 그려보겠습니다. 그림의 시작은 관찰입니다.
오랜만에 하늘을 올려다보며 구름이 어떻게 생겼는지 유심히 관찰해보세요. 구름을 그린다면
어떻게 그려야 할지 상상하면서요. 그다음 설명을 따라 직접 그림을 그려봅니다.
눈으로 관찰한 다음 손으로 직접 따라 그리며 연습하면 금세 어렵지 않게 그려낼 수 있을 거예요.

구름 기초

그림을 잘 그리려면 그리려는 대상에 대한 관찰과 이해가 필요해요. 평소에 자주 보고 익숙한 것을 그릴 때는 머릿속에 생김새가 자연스럽게 떠오릅니다. 하지만 구름은 시시각각 모양이 변하기도 하고, 자세히 관찰해본 경험이 적어 막상 그리려고 하면 막연하게 느껴지지요. 구름 그리기에 앞서 구름의 형태와 질감, 명암 표현 방법 등을 먼저 살펴보겠습니다.

구름의 기본 형태

구름은 보통 가로로 긴 형태입니다. 세로가 아닌, 가로로 길게 그려주어야 자연스러워요.

구름을 그릴 때, 테두리 곡선을 같은 크기와 간격으로 반복해 그리면 어색해 보입니다. 구름의 테두리는 들쑥날쑥한 크기와 간격으로 그려 율동감 있게 표현해주세요.

이어서 구름의 전체적인 형태를 살펴보겠습니다. 위는 올록볼록하고 아래는 납작한 형태로 구름을 그릴 수 있습니다. 가장 간단히 구름을 그릴 수 있는 방법이지요. 마찬가지로 위쪽의 볼록한 반원은 크기와 간격이 일정하면 자연스럽지 않아 보입니다. 위쪽 테두리는 불규칙한 형태로 자연스럽게 그려주세요.

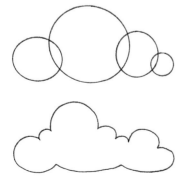

구름을 좀 더 입체적으로 그리고 싶다면 원을 여러 개 겹친 형태로 그려보세요. 이때 원의 크기는 제각각이어야 더욱 자연스럽습니다. 구름 위쪽은 올록볼록하게 그리고, 아래쪽은 상대적으로 납작하게 그려주면 됩니다.

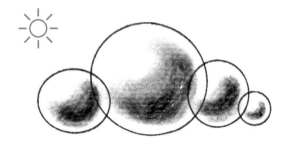

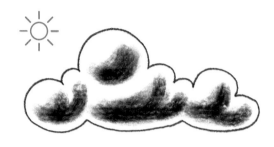

▲ 단순화한 명암 표현 ▲ 자연스러운 명암 표현

앞서 살펴본 구름의 형태에 명암 표현을 더해볼게요. 해의 위치는 왼쪽 상단으로 가정하겠습니다. 이때 햇빛을 받은 구름의 왼쪽 상단은 밝은 부분이 되고, 오른쪽 하단은 어두운 부분이 됩니다. 원을 기준으로 명암을 표현하되 약간씩 띄워서 채색하면 반사광도 표현할 수 있어 더욱 자연스럽습니다.

구름

COLOR | ● 217　● 246　◯ 249　◯ 244

① 스케치부터 해보겠습니다. 앞서 배운 내용을 참고해 자연스러운 구름의 모습을 대략 그려주세요.

② ● **217번**으로 구름 부분은 제외하고, 하늘을 칠해주세요.

③ ● **246번**으로 구름 부분의 아래쪽 위주로 칠해 명암을 표현해줍니다.

TIP. 해가 오른쪽 상단에 있다고 가정하여 그립니다. 이때 구름은 왼쪽 아래를 어둡게 표현합니다.

④ **249번**으로 **과정 3**에서 채색한 부분을 듬성듬성 덧칠해주세요.

⑤ ○ **244번**으로 **과정 3~4**에서 채색한 부분을 블렌딩해 주세요.

⑥ ○ **244번**으로 구름의 테두리 부분을 덧칠해 자연스럽 게 블렌딩해주세요. 손에 힘을 주고 라인을 따라 그리 면 더 자연스러워요.

뭉게구름 기초

이번에는 뭉게구름의 형태를 살펴보겠습니다. 마찬가지로 형태와 질감, 명암 표현 방법을 살펴보고, 좀 더 세밀하게 표현하는 방법도 함께 알아보겠습니다. 이 부분을 익혀두면 아주 사실적인 구름의 모습을 그릴 수 있을 거예요.

뭉게구름은 세로로 긴 형태이며, 면적이 넓어 웅장한 느낌을 줍니다. 지평선부터 시작해 위로 솟아오르는 모습이지요. '피어오른다'라는 표현이 어울리는 형태입니다.

뭉게구름 또한 일반적인 구름의 기본 형태와 크게 다르지 않습니다. 다만 좀 더 묵직하고 밀도가 높으며, 더 둥글둥글하고 널찍하게 분포된 모습이지요. 마찬가지로 테두리의 볼록한 반원은 크기와 간격이 일정하면 자연스럽지 않아 보입니다. 불규칙한 형태로 자연스럽게 그려주세요.

뭉게구름은 앞뒤로 여럿 겹쳐 있는 모습이라 명암 표현이 좀 더 까다롭지만, 한 가지 요령만 알아두면 손쉽게 해낼 수 있습니다. 스케치할 때 큰 것부터 그리듯이, 명암 표현 또한 덩어리로 나눠 큰 부분부터 살펴봅니다. 예시에서는 3개의 덩어리로 구분했어요. 이때 앞쪽에 있는 덩어리일수록 밝게, 뒤쪽에 있는 덩어리일수록 어둡게 표현해야 원근감이 느껴집니다. 더불어 해의 위치는 가운데 상단이라고 가정하겠습니다. 햇빛을 받은 구름의 위쪽은 밝은 부분이 되고, 아래쪽은 어두운 부분이 됩니다. 이 두 가지를 조합하면 자연스러운 명암 표현이 가능합니다.

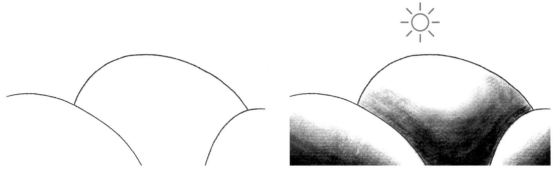

▲ 뭉게구름의 간단 스케치 ▲ 뭉게구름의 간단 명암 표현

앞서 설명한 것들을 조합해 다음과 같이 뭉게구름을 그릴 수 있습니다. 큰 덩어리 3개로 나눠 각각 테두리가 올록볼록한 구름을 그려주세요. 해의 위치를 가운데 상단으로 가정하고, 아래쪽 위주로 채색해 명암을 표현해줍니다. 뒤쪽에 있는 뭉게구름은 면적이 크다 보니, 한 덩어리라도 일부분씩 나누어서 명암을 표현해야 자연스러워요. 마지막으로 앞쪽보다 뒤쪽을 더 어둡게 표현해야 원근감이 느껴진다는 점도 꼭 기억합니다.

▲ 뭉게구름의 스케치 ▲ 뭉게구름의 명암 표현

뭉게구름

COLOR ● 245 ● 249 ○ 244 ● 222

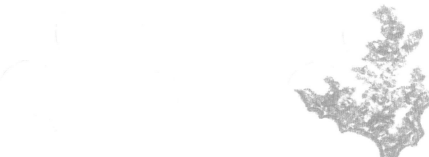

1 스케치부터 해보겠습니다. 왼쪽 구름은 약간 길게, 가운데 구름은 위로 볼록하게 그려주세요.

TIP. 스케치를 그려놓고 시작하면 안쪽부터 채색하기가 편합니다.

2 ● **245번**으로 가운데 구름의 안쪽 부분부터 아래쪽 위주로 칠해주세요. 위쪽은 듬성듬성 연하게 칠해줍니다.

TIP. 해가 중앙 상단에 있다고 가정하여 그립니다. 이때 중앙을 기준으로 왼쪽 구름은 왼쪽 아래를, 오른쪽 구름은 오른쪽 아래를 어둡게 표현합니다.

3 ● **245번**으로 양쪽 구름의 안쪽 부분도 아래쪽 위주로 몽글몽글하게 칠해주세요.

4 ● **249번**으로 **과정 2~3**에서 채색한 부분 위주로 듬성듬성 덧칠해주세요.

TIP. 지금 색이 잘 섞이지 않은 것 같아도 괜찮습니다. 나중에 손가락이나 면봉으로 블렌딩해주면 됩니다.

⑤ ○ **244번**으로 앞서 채색한 부분을 블렌딩해주세요.

⑥ ○ **244번**으로 구름 테두리를 따라 그려주세요. 구름
끼리 맞닿아 있는 부분은 특히 진하게 덧칠해 경계를
명확히 해줍니다.

⑦ 손가락이나 면봉을 사용해 전체적으로 자연스럽게 블
렌딩해주세요.

⑧ ● **222번**으로 구름 테두리를 따라 그려주세요. 올록볼
록한 느낌을 잘 살려 깔끔하게 그려줍니다.

⑨ ● **222번**으로 하늘을 칠해주세요.

　　TIP. 넓은 면을 채색할 때는 오일파스텔 찌꺼기가 많이 생길
　　수 있습니다. 지저분해지지 않도록 수시로 제거해주세요.

⑩ ● **249번**과 ● **245번**으로 구름끼리 맞닿아 있는 부
분의 경계를 덧칠해주세요. 전체적으로 살펴보며 명암
표현이 부족한 부분도 채색을 보충합니다.

Day 02

노을과 밤하늘 그리기

일출이나 일몰을 오랫동안 바라본 적이 있나요? 잔잔한 노란빛부터 화려한 색감의
붉은빛, 짙은 보랏빛과 회색빛까지, 시시각각 변하는 모습을 보면 감동이 밀려옵니다.
2일 차에는 푸르른 하늘 대신 하늘의 다양한 색감을 표현해보고,
때마다 달라지는 구름도 그려보겠습니다. 빛 표현에 특히 유의하며 하나씩 따라 그려보세요.

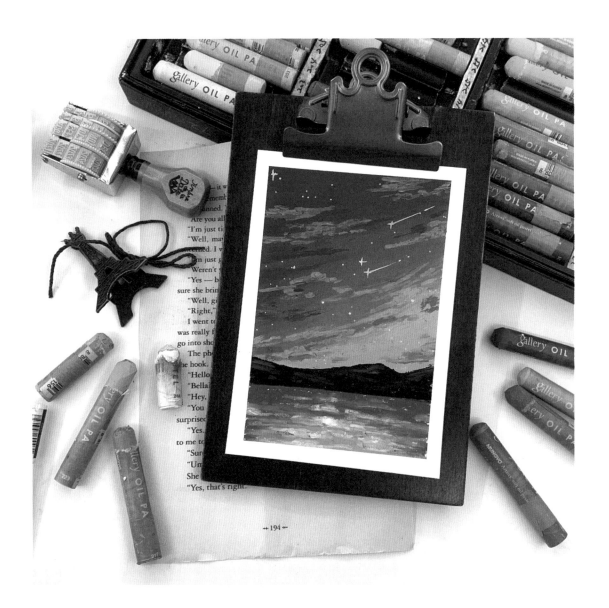

-+ 194 +-

구름 심화

지금까지는 낮에 볼 수 있는 구름의 모습을 그려보았습니다. 이번에는 해가 뜨거나 질 때 구름이 어떤 모습으로 보이는지 관찰해볼게요. 기본적인 빛 표현 방법을 알아보고, 다양한 색감의 하늘과 구름도 함께 그려보겠습니다.

구름의 빛 표현

1일 차에서 연습했던 것처럼, 해가 구름보다 위에 있으면 구름의 위쪽을 밝게 표현합니다. 더불어 해가 왼쪽 위인지, 가운데 위인지, 오른쪽 위인지에 따라 밝게 표현할 부분의 방향이 달라집니다.

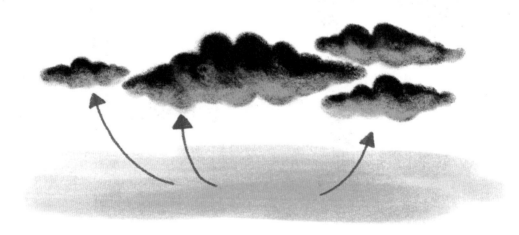

해가 뜨거나 질 때처럼, 해가 구름보다 아래에 있으면 구름의 아래쪽을 밝게 표현합니다. 햇빛이 구름 아래쪽에 반사되기 때문인데, 이 부분을 그림으로 표현해보겠습니다.

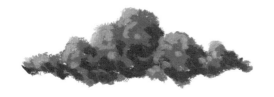

▲ 위쪽이 밝은 구름

예시를 살펴보겠습니다. 해가 구름보다 위에 있을 때는 구름의 위쪽을 밝게 표현합니다. ● 246번으로 구름을 그려줍니다. ● 272번으로 구름 아래쪽을 덧칠하고, 249번으로 구름 위쪽을 덧칠합니다.

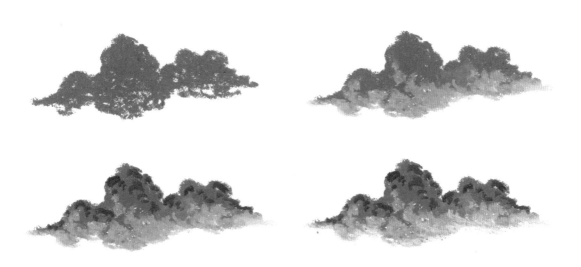

▲ 아래쪽이 밝은 구름

해가 구름보다 아래에 있을 때는 구름의 아래쪽을 밝게 표현합니다. ● 246번으로 구름을 그려줍니다. 이번에는 249번으로 구름 아래쪽을 덧칠하고, ● 272번으로 구름 위쪽을 덧칠합니다. 마지막으로 243번으로 구름 아래쪽을 덧칠해 반사되는 빛을 표현해줍니다.

새벽녘 하늘

COLOR | ● 217　● 264　● 265　○ 244　● 214　● 263　● 215　● 261

1 ● **217번**으로 하늘 윗부분을 칠해주세요.

2 이어서 ● **264번**으로 하늘 중간 부분을 연결해 칠해주세요.

3 이어서 ● **265번**으로 하늘 아랫부분을 연결해 칠해주세요. 아래쪽으로 갈수록 손에 힘을 빼고 듬성듬성 연하게 칠해줍니다.

4 ○ **244번**으로 아랫부분부터 중간 부분까지 살살 덧칠해주세요. 위에서부터 1/3만큼은 제외하고 덧칠합니다.

5 키친타월로 채색한 부분 전체를 문질러 블렌딩해주세요.

6 ● 214번으로 오른쪽 중간 부분에 보라색 구름을 그려주세요. 큰 구름을 먼저 그리고 주변에 작은 구름을 그려줍니다.

7 같은 색을 사용해 아래쪽에도 가로로 긴 형태의 구름을 여러 개 그려주세요.

8 ● 263번으로 구름마다 아래쪽을 덧칠해 명암을 표현해주세요.

TIP. ● 263번을 사용해 중간중간 어두운색의 구름을 추가로 그려도 좋아요.

9 ● 215번으로 구름마다 위쪽을 덧칠해 명암을 표현해주세요.

10 ● 261번으로 큰 구름 위주로 아래쪽을 덧칠해 명암을 표현해주세요. 가장 어두운 부분에 포인트를 주는 작업이며, 구름의 입체감이 더욱 살아납니다.

⑪ 흰색 색연필로 왼쪽 상단에 초승달을 그려주세요.

TIP. 초승달을 예쁘게 그리는 방법은 182쪽을 참고합니다.

⑫ ○ **244번**으로 빈 곳에 새털구름을 그려주세요. 가볍게 흩날리듯이 살살 그려줍니다.

⑬ 면봉으로 새털구름을 문질러 자연스럽게 블렌딩해주세요.

⑭ 흰색 마커로 초승달을 덧칠해 더 또렷하게 표현합니다.

붉은 노을

COLOR | ● 206 ● 203 243 ● 232 ● 229 ● 242 ● 219 ● 246 ● 272
249 ● 248

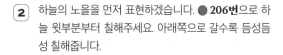

1 스케치부터 해보겠습니다. 아래쪽에 수평선을 그려주고, 나무와 건물들도 대략 그려줍니다.

2 하늘의 노을을 먼저 표현하겠습니다. ● **206번**으로 하늘 윗부분부터 칠해주세요. 아래쪽으로 갈수록 듬성듬성 칠해줍니다.

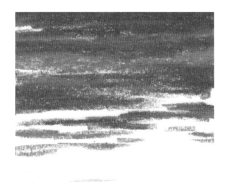

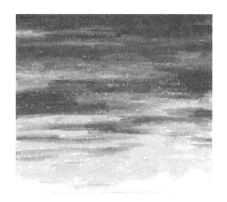

3 ● **203번**으로 하늘 윗부분부터 빈 곳을 채우듯이 연결해 칠해주세요.

4 **243번**으로 하늘의 남은 부분을 모두 칠해주세요. 스케치할 때 그린 수평선 위쪽으로만 칠해줍니다.

⑤ 손이나 키친타월로 채색한 부분 전체를 문질러 자연스럽게 블렌딩해주세요.

⑥ ● **232번**으로 수평선 부근에 나무를 그려주세요. ● **229번**으로는 땅을 듬성듬성 칠해주세요.

TIP. 나무를 그릴 때 건물과 다리를 그릴 자리는 비워둡니다.

⑦ ● **232번**과 ● **242번**으로 땅의 빈 곳을 채우듯이 칠하면서 블렌딩해주세요. ● **219번**으로는 나무 아래쪽을 덧칠해 명암을 표현해줍니다.

8 ● **232번**으로 뒤쪽의 작은 나무를 더 그려주고, ● **246번**으로 하늘에 구름을 그려줍니다. 큰 구름을 먼저 그린 다음에 작은 구름을 그립니다.

9 ● **272번**으로 구름의 아래쪽을 덧칠해 명암을 표현해주세요.

10 **249번**으로 구름의 위쪽을 덧칠해 하이라이트를 표현해주세요.

(11) ● **248번**으로 건물과 다리를 그려주세요. 검은색 색연필로 다리 위에 가로등도 그려줍니다.

(12) 흰색 색연필로 건물에 스크래치를 해서 창문을 표현해주세요. 흰색 마커로 가로등 불빛도 묘사해줍니다.

별이 뜬 밤하늘

COLOR | ● 211 ● 212 ● 213 ● 263 ● 215 ● 217 ● 218 ● 222 ● 224
● 248 ○ 244 ● 270

1 스케치부터 해보겠습니다. 아래쪽에 수평선만 간단히 그어주세요.

2 ● **211번**으로 왼쪽 상단 귀퉁이부터 대각선으로 칠해 주세요.

3 이어서 ● **212번**으로 연결해 칠해주세요. 마찬가지로 대각선 방향으로 채색합니다.

4 이어서 ● **213번**으로 연결해 칠하고, ● **263번**으로 마 저 연결해 칠해주세요.

⑤ ● **215번**으로 연결해서 칠하고, ● **217번**으로 수평선 바로 위쪽의 오른쪽 하단 귀퉁이까지 모두 채워서 칠해줍니다.

TIP. 수평선에 딱 맞춰 그리지 않고, 수평선보다 조금 위쪽으로 그려 산을 그릴 공간은 남겨둡니다.

⑥ 키친타월로 채색한 부분 전체를 닦아주듯 블렌딩해주세요.

⑦ ● **215번**으로 구름을 그려주세요.

8 ● **263번**으로도 구름을 더 그려주고, **과정 7**에서 그린 구름에는 살짝만 덧칠해 명암을 표현해줍니다.

9 ● **217번**으로 왼쪽 상단 구름에 아주 살짝만 덧칠해주세요.

10 ● **211번**과 ● **212번**으로 앞서 그린 구름 주변을 가볍게 채색해 어두운 부분을 묘사해주세요.

11 ● **218번**으로 수평선 아래 호수를 칠해주세요. 호수 가운데는 비워두고 채색합니다.

12 ● **222번**으로 **과정 11**에서 비워둔 부분을 채우듯 연결해 칠해주세요. 채색할 때는 물결 표현을 위해 가로 방향으로 칠합니다.

13 ● **224번**으로 **과정 12**에서 채색한 부분을 덧칠해주세요.

14 ● **218번**으로 다시 부분부분 덧칠해 호수의 물결을
표현해줍니다.

15 이렇게 반복해서 칠하다 보면 자연스럽게 블렌딩됩
니다.

16 ● **248번**으로 수평선 쪽에 산을 그려주고, ○ **244번**으로 호수의 윤슬을 그려주세요.

17 ● **270번**으로 산을 듬성듬성 덧칠해 입체감 있게 표현해주세요. 흰색 마커로 하늘에 반짝이는 별을 그리고 마무리합니다.

Day 03

몽환적인 달 그리기

'밤하늘의 진주'라고 부를 만큼 달과 별은 참 아름답습니다. 그런데 요즘은 별을 보기가 힘들고,
흐린 날에는 달조차 보이지 않을 때가 많아요. 아쉬운 마음에 그림으로라도 달과 별을 그려보겠습니다.
달의 대표적인 형태 두 가지, 초승달과 보름달을 그려볼게요. 손톱 모양의 초승달은
스케치 방법을 먼저 배우고, 둥근 보름달은 표면을 아름답게 표현하는 방법을 배워보겠습니다.

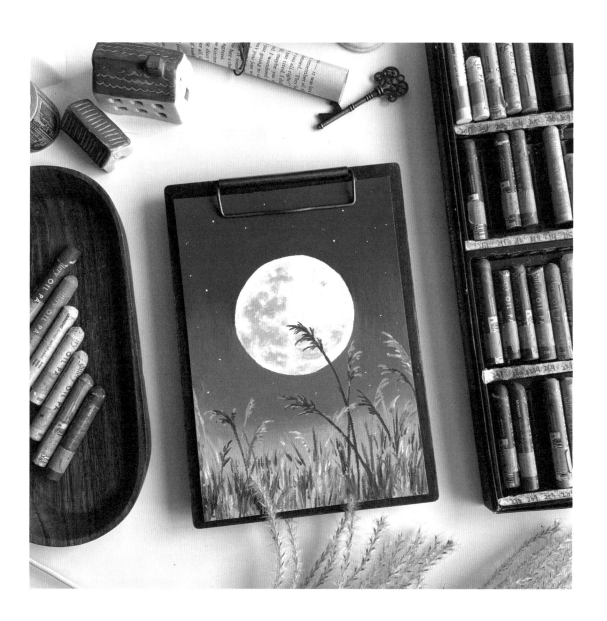

초승달 스케치

오일파스텔로 둥그런 보름달은 그리기 쉬운 편이지만, 얇고 끝부분이 뾰족한 초승달은 그리기가 꽤 어렵습니다. 이때 스케치를 미리 해두면 예쁜 모양의 초승달을 그릴 수 있지요. 초승달 스케치 예시 두 가지를 소개해보겠습니다.

초승달 스케치 예시

원을 그리고, 먼저 그린 원과 겹치게 조금 더 작은 원을 하나 더 그려주세요. 이때 빗금 표시한 부분이 초승달 모양이 되므로, 나머지는 지워줍니다.

원을 그리고, 오른쪽에 사선을 하나 그려주세요. 원과 사선이 만나는 두 점을 표시하고, 삼각형이 되도록 원 안에 꼭짓점을 찾아 표시합니다. 두 점과 꼭짓점을 곡선으로 이어주면, 빗금으로 칠한 부분이 초승달 모양이 됩니다. 나머지는 지워줍니다.

보름달

COLOR | 249　●247　●246　●314　●318　○244　●248

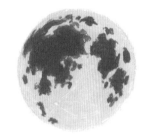

① 스케치부터 해보겠습니다. 원을 크게 그려주세요.

② **249번**으로 달을 칠하고, 손으로 문질러 자연스럽게 블렌딩해주세요.

③ 흰색 색연필로 왼쪽 아래에 달의 무늬를 그리고, ●**247번**으로 나머지 부분에 달의 무늬를 거칠게 그려주세요.

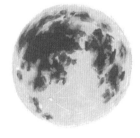

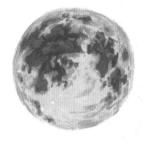

④ **249번**과 면봉으로 **과정 3**에서 그린 달의 거친 무늬를 자연스럽게 블렌딩해주세요.

⑤ 무늬 안쪽은 ●**246번**으로 칠해 질감을 묘사하고, 바깥쪽은 ●**314번**과 ●**318번**으로 칠해 질감을 묘사해줍니다.

⑥ 어색한 부분은 손이나 **249번**으로 블렌딩해줍니다.

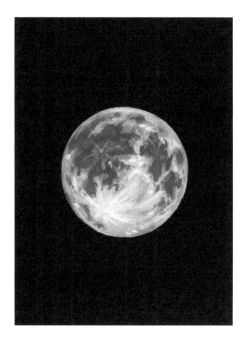

7 ○ **244번**으로 덧칠해 달의 반짝이는 부분을 묘사해주
세요.

8 ● **248번**으로 배경을 칠하고, 키친타월로 문질러 블
렌딩하면 배경이 깔끔하게 표현됩니다.

9 진회색 색연필로 달의 왼쪽 아래에 무늬를 추가로 그
려주세요. 흰색 마커로 다양한 크기의 별을 그려주고,
달의 반짝이는 부분도 묘사하며 마무리합니다.

TIP. 프리즈마 유성 색연필 진회색(Warm Grey 90%)을 사용
했습니다.

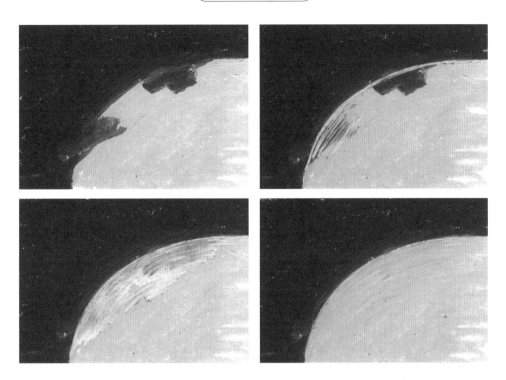

배경색을 달 안쪽에 잘못 채색했을 때는 먼저 면봉으로 긁어내고, 긁어낸 부분을 흰색 색연필로 덧칠합니다.
그런 다음 다시 원래 색으로 칠해 수정합니다.

갈대밭의 보름달

COLOR 243 ● 251 ○ 244 ● 211 ● 213 ● 255 ● 250 ● 235 ● 236
● 253 ● 238

① 스케치부터 해보겠습니다. 둥글고 큰 달을 그려주세요.

② **243번**으로 달을 칠하고, 손으로 문질러 블렌딩해 주세요.

TIP. 오일파스텔이 너무 두껍게 채색되면 달의 무늬를 묘사하기가 어렵습니다. 살짝 닦아낸 뒤 채색합니다.

③ ● **251번**으로 달의 큰 무늬부터 그려주세요.

④ **과정 3**에서 그린 무늬의 경계를 면봉으로 자연스럽게 블렌딩해주세요.

5 ○ **244번**으로 달이 빛나 보이게 묘사해주세요.

6 ● **211번**으로 달을 제외하고 위쪽부터 하늘을 꼼꼼하게 칠해주세요.

7 이어서 ● **213번**으로 연결해 칠해주세요.

8 이어서 ● **255번**으로 연결해 칠해주세요. 아래쪽은 약간의 공간을 비워두고 채색합니다.

9 키친타월로 채색한 하늘 부분 전체를 문질러 블렌딩해 주세요.

TIP. 달 부분은 제외하고 블렌딩합니다.

10 ● **250번**으로 비워둔 아래쪽 공간을 채색하고, 난을 치듯 얇은 선으로 갈대도 그려줍니다.

11 ● **235번**으로 어두운색의 갈대를 더 그려주세요.
TIP. 갈대를 그리는 방법은 80쪽을 참고합니다.

12 ● **236번**, ● **253번**, ● **238번**으로 자연스럽게 갈대와 풀을 더 그려줍니다.

(13) ● **250번**으로 갈대를 더 그려주고, **과정 11**에서 그려 놓은 갈대에도 부분부분 덧칠해 하이라이트를 표현합니다.

(14) **243번**으로 갈대의 세밀한 부분을 더 묘사해줍니다. 흰색 마커로 하늘에 별을 그려 마무리합니다.

Day 04

구름이 멋진 풍경 그리기

4일 차에는 계절이나 날씨, 시간에 따라 달라지는 하늘의 빛깔을 오일파스텔로 담아보겠습니다.
구름뿐만 아니라 다양한 색감의 자연 풍경을 그려볼 수 있답니다. 오일파스텔 풍경화를 그릴 때
특히 많은 분들이 좋아하는 그림이니 조금 복잡해도 차근차근 따라 그려보세요.

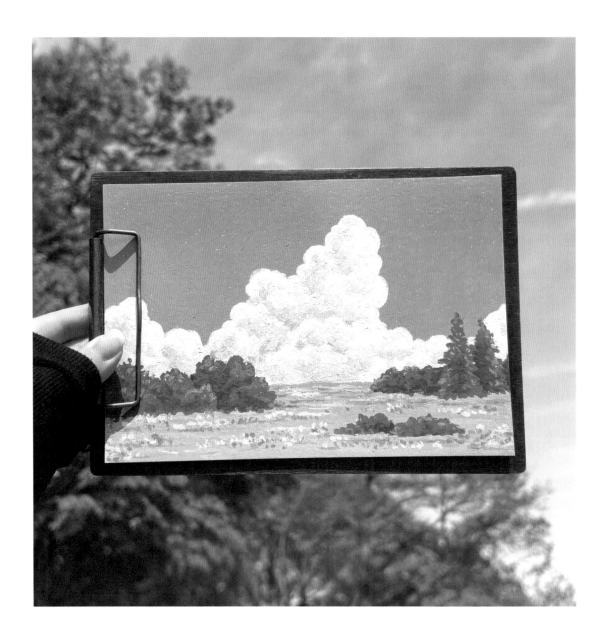

보랏빛 밤하늘

COLOR | ● 215 ○ 244 ● 213 ● 263 ● 262

1 스케치부터 해보겠습니다. 아래쪽에는 뭉게구름을 그려주고, 오른쪽 상단에는 초승달을 그려주세요. 뭉게구름은 두 덩어리로 나누어 그립니다.

TIP. 초승달을 예쁘게 그리는 방법은 182쪽을 참고합니다.

2 ● **215번**으로 스케치 선을 따라 뭉게구름을 그려주세요.

3 ● **215번**으로 뭉게구름 안쪽을 칠해 명암을 표현해주세요. 덩어리가 큰 왼쪽 구름은 반으로 나눠 칠해줍니다.

TIP. 구름 안에 원이 여러 개 겹쳐 있다고 생각하면서 칠하면 명암 표현이 어렵지 않습니다. 또한 달빛의 방향도 잘 생각합니다.

TIP. 뭉게구름의 명암 표현 방법이 잘 기억나지 않는다면 161쪽을 참고합니다.

4 같은 색으로 그러데이션을 표현합니다. 손에 힘을 빼고 솜사탕 결처럼 둥글리면서 빈 곳을 칠해주세요.

TIP. 오일파스텔의 끝부분을 잡고 최대한 연하게 칠해줍니다.

5 ○ **244번**으로 연하게 덧칠해주세요.

6 **과정 5**에서 채색한 부분을 면봉으로 부드럽게 블렌딩해주세요. 구름끼리 맞닿아 있는 부분과 그 가운데 위주로 블렌딩해 명암을 표현해줍니다.

7 ● **213번**으로 덧칠해 좀 더 어두운 부분을 표현해주세요. 초승달의 위치가 빛의 방향이라고 생각하면 어렵지 않습니다.

(8) ● **263번**으로 마저 덧칠해 명암을 표현해주세요.

(9) **과정 7~8**에서 채색한 부분을 ● **215번**과 면봉으로 자연스럽게 블렌딩해주세요.

(10) ● **262번**으로 뭉게구름과 초승달 테두리를 따라 바깥 쪽으로 그려주세요.

(11) 구름과 초승달을 제외하고 바깥쪽 하늘을 모두 칠해 마무리합니다.

초원의 뭉게구름

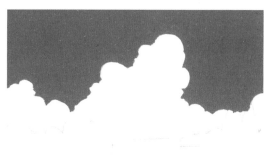

① 스케치부터 해보겠습니다. 들판 위에 뭉게구름이 높게 솟은 풍경과 나무를 형태만 잡아 대략 그려주세요.

② ● **217번**으로 하늘을 진하게 칠해주세요.

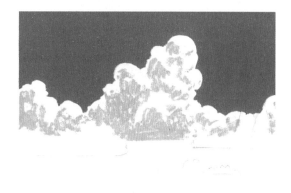

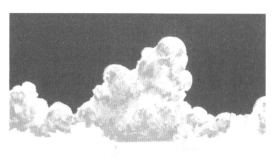

③ ● **249번**으로 구름의 안쪽을 칠해 명암을 표현해주세요.

④ ○ **244번**으로 덧칠해 자연스럽게 블렌딩하며 그러데이션을 표현해줍니다.

⑤ ● **246번**으로 덧칠해 구름의 가장 어두운 부분을 표현해주세요.

⑥ **과정 3~5**에서 채색한 구름 부분을 면봉으로 자연스럽게 블렌딩해주세요.

⑦ ○ **244번**으로 뭉게구름 테두리를 따라 외곽선을 올록볼록하게 그려주세요.

⑧ ● **241번**으로 들판을 칠해주세요. 나무를 그릴 공간은 비워두고 채색합니다.

⑨ ● **242번**과 ● **304번**으로 들판을 덧칠해 자연스럽게 블렌딩해주세요.

⑩ ● **232번**으로 나무를 그려주세요. 외곽선에 신경 쓰며 세밀하게 그려줍니다.

⑪ ● **219번**으로 나무의 아래쪽과 경계가 진 부분을 덧칠해 나무의 어두운 부분을 표현해주세요.

⑫ ● **241번**으로 나무의 위쪽 부분을 덧칠해 밝은 부분을 표현해주세요. ● **305번**으로 들판에 잔디도 자잘하게 그려줍니다.

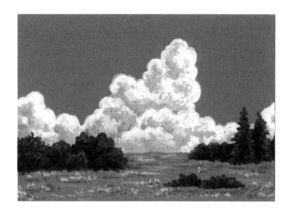

⑬ **243번**, ● **215번**, ● **214번**으로 들판에 점을 찍듯이 꽃을 그려주며 마무리합니다.

노을 진 먹구름

COLOR ● 246 ● 249 ○ 244 ● 217 ● 265 ● 243 ▥ 311 ● 204 ● 233
 ● 235 ● 234

1 스케치부터 해보겠습니다. 위에서부터 아래로 긴 모양의 구름을 그려주세요.

2 ● **246번**으로 구름의 안쪽을 칠해 명암을 표현해주세요.

③ 그러데이션을 표현하기 위해 ◐ **249번**으로 부분부분 덧칠해주세요.

④ ○ **244번**으로 덧칠해 자연스럽게 블렌딩하며 그러데 이션을 표현해주세요.

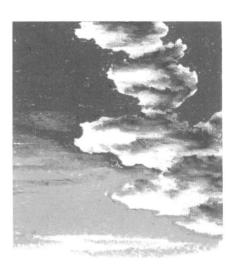

⑤ **과정 2~4**에서 채색한 구름 부분을 손이나 면봉으로 문질러 자연스럽게 블렌딩해주세요.

⑥ ● **217번**으로 구름을 제외하고 위쪽부터 하늘을 칠해 주세요. ◔ **265번**으로 하늘의 중간 부분을 연결해 칠 해줍니다.

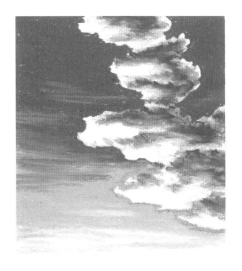
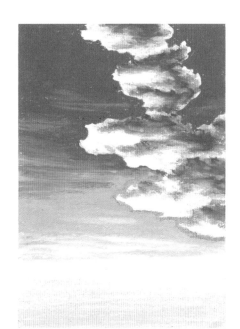

7 ○ **244번**을 사용해 **과정 6**에서 채색한 부분의 아래쪽 위주로 덧칠해주고, 손으로 문질러 자연스럽게 블렌딩 해주세요.

8 **243번**으로 아래쪽부터 하늘을 칠해주세요.

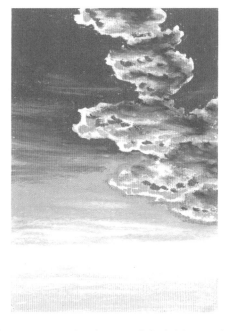

9 ○ **244번**을 사용해 하늘색과 노란색 사이의 경계 위 주로 덧칠해주고, 손으로 문질러 자연스럽게 블렌딩하 며 그러데이션을 표현해주세요. ◕ **311번**으로는 구름 의 흰색 부분을 칠해줍니다.

TIP. ◕ **311번**을 따로 구매하지 않았다면 ● **240번**으로 대체 할 수 있습니다. 단, ● **240번**으로는 연하게 칠해줍니다.

10 ● **204번**을 사용해 **과정 9**에서 채색한 부분 위주로 살짝만 덧칠해주세요.

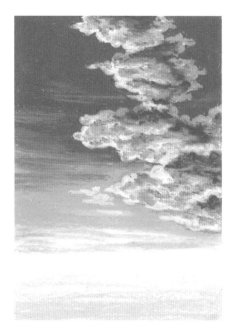

⑪ ○ **244번**을 사용해 **과정 9~10**에서 채색한 부분을 자연스럽게 블렌딩해주세요. ○ **244번**과 ▨ **249번**으로 구름의 테두리도 깔끔하게 정리해줍니다.

⑫ ● **246번**으로 아래쪽에 작은 구름 여러 개를 그려주세요.

⑬ ▨ **249번**으로 아래쪽에 그린 구름을 덧칠해 명암을 표현해주세요.

⑭ ● **233번**으로 왼쪽 상단과 오른쪽 하단에 나뭇잎을 풍성하게 그려주세요. 나무 사이로 노을 진 하늘을 바라보는 것 같은 구도가 됩니다.

15 ● 235번과 ● 234번으로 나뭇잎 안쪽을 덧칠해 명암을 표현하며 마무리합니다.

황홀한 오로라 그리기

5일 차에는 오로라를 그려보겠습니다. 오로라를 실제로 본 사람은 많지 않겠지만,
사진으로만 봐도 말로 형용할 수 없이 아름다워요. 그림으로 그려도
비슷한 감동을 느낄 수 있답니다. 게다가 오로라는 생각보다 그리기 쉽습니다.
하늘 풍경화의 정점인 오로라 풍경화를 지금부터 그려볼게요.

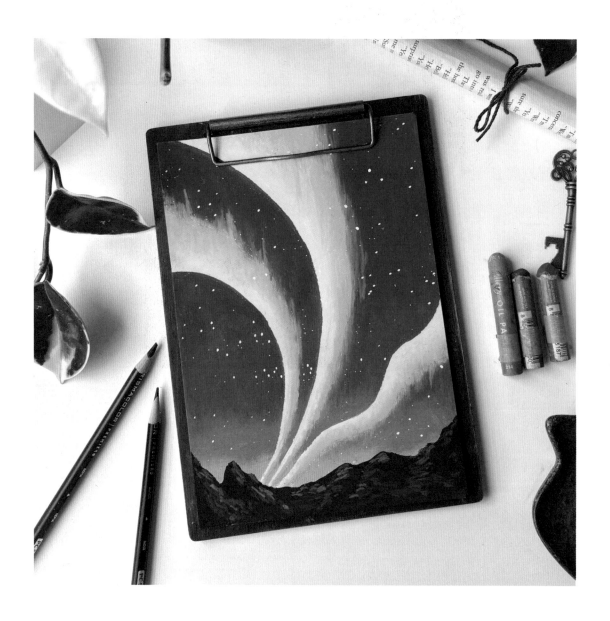

화려한 오로라

COLOR 262 220 211 210 263 217 267 225 247

 271 248

① 스케치부터 해보겠습니다. 간단히 지평선만 하나 그려 주세요.

② ● 262번을 사용해 왼쪽부터 위아래로 길게 칠해주세요. 약간 사선으로 칠해줍니다.

③ 이어서 ● 220번과 ● 211번으로 순서대로 연결해 칠해주세요. 자연스러운 표현을 위해 일부분은 겹쳐서 칠해주세요. 사선으로 칠해주고, 각도는 점점 눕히듯이 그려줍니다.

④ 마찬가지로 ● 210번, ● 263번, ● 217번도 순서대로 연결해 칠해주세요. ● 210번과 ● 263번은 얇고 좁게 칠해줍니다.

⑤ ● **267번**으로 지평선 바로 위쪽부터 칠해주세요. 앞서 그린 부분과 같이 약간 사선으로 칠해줍니다.

⑥ ● **225번**으로 중간의 빈 곳을 칠해 자연스럽게 연결해줍니다.

⑦ 손이나 키친타월로 채색한 부분 전체를 문질러 자연스럽게 블렌딩해주세요.

⑧ **과정 2~6**에서 사용했던 색과 같은 색으로 각각의 부분에 하늘의 결을 추가로 묘사해줍니다.

⑨ ● **247번**으로 땅을 칠해주세요. 듬성듬성 가볍게 칠해줍니다.

⑩ ● **271번**으로 땅의 빈 곳을 채우듯이 남은 부분을 마저 칠해주세요.

11 ● **248번**으로 잎이 뾰족한 전나무를 그리고, 아담한 집도 한 채 그려줍니다.

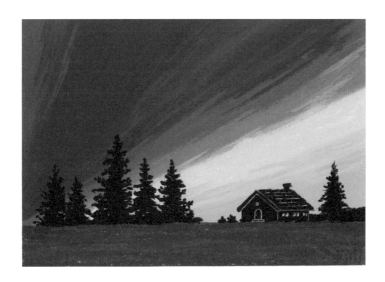

12 흰색 색연필을 사용해 스크래치 기법으로 집을 세밀하게 묘사하며 마무리합니다.

춤추는 오로라

COLOR | ⬤ 225 ⬤ 226 ⬤ 220 ⬤ 218 ⬤ 213 ⬤ 215 ⬤ 248 ⬤ 271 ⬤ 247

① 스케치부터 해보겠습니다. 자유분방하게 퍼진 오로라와 산을 그려주세요.

② ⬤ **225번**으로 오로라를 얇게 칠해주세요.

③ 이어서 ● 226번으로 앞서 채색한 부분과 연결해 오로라를 칠해주세요.

④ **과정 2~3**에서 채색한 부분의 경계를 손으로 문질러 자연스럽게 블렌딩해주세요.

⑤ ● **220번**으로 오로라를 제외하고 위쪽부터 하늘을 칠해주세요.

⑥ ● **218번**으로 하늘의 중간 부분을 연결해 칠해주세요.

7 ● **213번**으로 하늘의 아래쪽을 연결해 칠해주세요.

8 ● **215번**으로 하늘의 맨 아래쪽을 연결해 칠하며 그러 데이션을 표현해주세요. **과정 5~8**에서 채색한 하늘 부분을 손으로 자연스럽게 블렌딩해줍니다.

9 ● **226번**으로 오로라 외곽선을 따라 세로선을 그려주 세요. 세로선은 위쪽이나 아래쪽 중 한 방향으로만 그 려 일렁이는 것처럼 묘사해줍니다.

10 **과정 9**에서 그린 부분을 손이나 면봉으로 문질러 자연 스럽게 블렌딩해주세요.

11 ● **248번**으로 맨 아래쪽에 산을 그려줍니다.

12 ● **271번**과 ● **247번**으로 산을 듬성듬성 덧칠해 입체
감 있게 표현해주세요. 흰색 마커로 하늘에 반짝이는
별을 그리고 마무리합니다.

별똥별과 오로라

COLOR | ● 224　● 266　243　● 219　● 220　● 218　● 248

① ● **224번**으로 위로 솟구치는 듯한 모습의 오로라를 그려주세요.

② 같은 색으로 오로라 안쪽을 칠해주세요.

3 ⬤ **266번**으로 **과정 2**에서 채색한 부분 안쪽에 칠해주세요. 그러데이션 표현을 염두에 두고 채색합니다.

4 **243번**으로 맨 아래쪽 부분을 채워 칠해주세요.

5 **과정 2~4**에서 채색한 부분을 손으로 문질러 자연스럽게 블렌딩해주세요.

6 ⬤ **219번**으로 오로라를 제외하고 위쪽부터 하늘을 칠해주세요. 외곽 위주로 칠해줍니다.

⑦ ● **220번**으로 연결해 칠해주세요.

⑧ ● **218번**으로 하늘의 아래쪽을 연결해 칠해주세요.

⑨ ● **224번**으로 오로라와 하늘의 경계 부분을 한 번 더 덧칠해주세요.

⑩ 키친타월로 채색한 하늘과 오로라 부분 전체를 문질러 자연스럽게 블렌딩해주세요.

⑪ ● **248번**으로 아래쪽에 나무를 그려주세요. 가운데로 모이듯이 기울여 그리면 오로라로 시선이 더욱 집중됩니다.

⑫ 흰색 마커로 하늘의 반짝이는 별과 유성을 그리고 마무리합니다.

Oil Pastel

Part 2.

감성을 더하는
오일파스텔

지금까지 배운 것들을 종합해 다채로운 느낌의 풍경화를 그려보겠습니다.
나무, 풀, 꽃, 구름, 바다 등이 어우러진 멋진 그림이 될 거예요. 따라 그리기가 어렵다면
앞에서 소개했던 예제들을 여러 번 반복해 그려보길 바랍니다.
더불어 그림을 한층 더 돋보이게 해줄 다양한 소품과 음식도 그려볼게요.

따스한 풍경 다채롭게 그리기

밝고 싱그러운 분위기의 그림은 보는 이의 마음마저 따뜻하게 감싸주는 힘이 있어요.
예쁘게 완성한 작품을 벽에 걸어두기만 해도 공간이 한층 환해지고, 기분까지 좋아지지요.
앞서 배운 표현을 바탕으로 햇살 가득한 풍경, 잔잔히 일렁이는 물결, 어여쁜 꽃밭처럼
마음을 따스하게 어루만지는 풍경을 함께 그려봅시다.

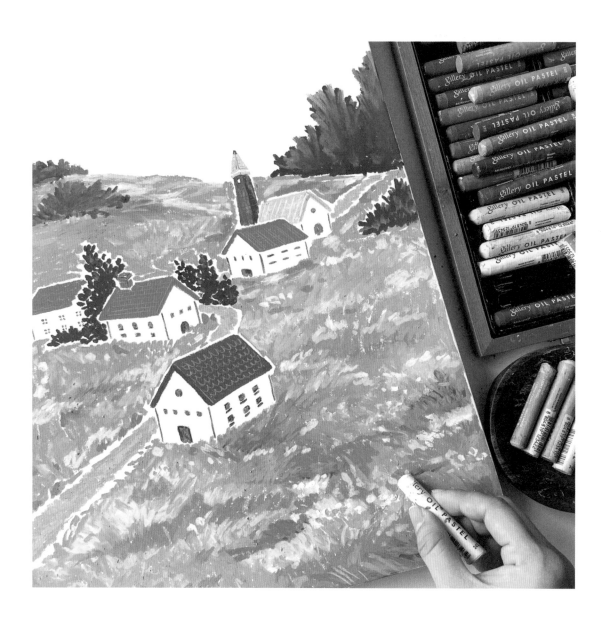

은행나무

COLOR | ● 251 ● 202 ● 243 ● 241 ● 304 ● 235 ● 305

1 스케치부터 해보겠습니다. 오른쪽에 의자를 그릴 공간을 남겨두고 나무를 그려주세요.

2 ● 251번으로 나뭇잎의 어두운 부분을 칠해주세요. 이때 대각선 방향으로 칠해 흩날리는 모습을 묘사합니다. ● 202번으로 빈 곳을 채우듯이 칠해주세요.

③ **243번**으로 듬성듬성 덧칠해 하이라이트를 표현해
주세요.

④ ● **251번**, **243번**으로 나뭇잎을 세밀하게 묘사해주
세요. 위쪽은 타원형 모양으로 점을 찍듯이 그리고, 아
래쪽은 외곽을 따라 나뭇잎 모양을 그려줍니다.

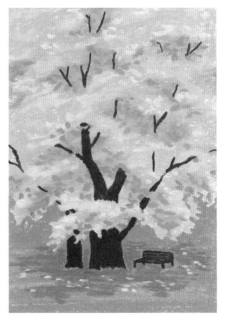

⑤ ● **241번**, ● **304번**으로 잔디를 모두 칠해주세요. 나
뭇잎과의 경계는 깔끔하게 그려줍니다.

⑥ ● **235번**으로 나뭇가지와 의자를 함께 그려주세요. ●
305번으로 그림자를 표현하고, **243번**으로는 떨어
진 은행잎을 묘사하며 마무리합니다.

나무

COLOR | 287 ◯ 244 ● 269 ● 241 ● 304 ● 242 ● 235 243 ● 305

1 스케치부터 해보겠습니다. 언덕을 둥글게 그려주고, 나무를 그려주세요. 오른쪽에 의자를 그릴 공간은 남겨둡니다.

2 **287번**으로 하늘을 칠하고, ◯ **244번**으로 덧칠해 작은 구름을 여러 개 그려주세요.

③ ● **269번**으로 나뭇잎의 어두운 부분을 칠해주고, ●
241번으로 듬성듬성 덧칠한 다음, ● **304번**으로 빈
곳을 채우듯 칠해 하이라이트를 표현해주세요.

④ ● **304번**, ● **269번**, ● **241번**으로 나뭇잎을 세밀하
게 묘사해주세요. 위쪽은 점을 찍듯이 그리고, 아래쪽
은 외곽을 따라 나뭇잎 모양을 그려줍니다. ● **269번**
으로는 나무의 그림자를 표현해주세요.

⑤ ● **241번**, ● **242번**으로 잔디를 모두 칠해주세요. 언
덕 외곽을 따라 잔디를 뾰족뾰족하게 묘사해주면 더욱
자연스럽습니다.

⑥ ● **235번**으로 나뭇가지와 의자를 함께 그려주세요. ○
244번, **243번**으로 꽃잎을 그리고, ● **269번**, ●
305번으로 줄기를 그려 마무리합니다.

스위스 들판

COLOR | ● 250 ● 245 ● 206 ● 253 ● 247 ● 272 ● 241 ● 305 ● 232
● 304 ● 242 243 ● 234 ● 270 ● 203 ● 204

1 스케치부터 해보겠습니다. 집, 길, 언덕을 그려주세요.

2 ● **250번**으로 길을 그려주세요. ● **245번**, ● **206번**, ● **253번**으로 지붕을 칠하고, ● **247번**, ● **272번**으로 기둥을 칠해줍니다.

(3) 진회색 색연필로 벽과 문, 창문을 그리고, 흰색 색연필로 지붕의 무늬를 그려주세요.

TIP. 프리즈마 유성 색연필 진회색(Warm Grey 90%)을 사용했습니다.

(4) ● 241번으로 잔디밭을 모두 칠해주세요. 잔디는 뾰족하게 그려줍니다.

(5) ● 305번, ● 232번으로 부분부분 덧칠해 잔디의 어두운 부분을 묘사해주세요.

(6) ● 304번, ● 242번, 243번으로 부분부분 덧칠해 잔디의 밝은 부분을 묘사해주세요.

7 ● **232번**으로 집 사이에 잎이 둥근 나무를 그리고, 저 멀리 언덕에는 잎이 뾰족한 나무를 그려주세요.

8 ● **234번**으로 집 근처 나무의 어두운 부분을, ● **234번**, ● **270번**으로 멀리 있는 나무의 어두운 부분을 칠해주고, ● **245번**, ● **305번**으로는 멀리 있는 나무의 밝은 부분을 칠합니다. ● **203번**, ● **204번**으로 잔디밭에 꽃잎을 그려 마무리합니다.

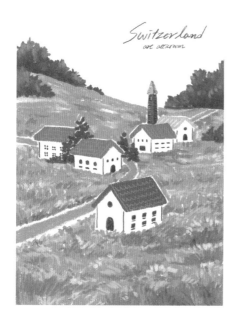

9 진회색 색연필로 오른쪽 상단에 글자 'Switzerland'를 써주고 마무리합니다.

TIP. 프리즈마 유성 색연필 진회색(Warm Grey 90%)을 사용했습니다.

장미 덩굴

COLOR　● 280　● 216　○ 244　● 228　● 229　● 219　● 269　● 302　● 249

● 314

1　● **280번**으로 장미꽃을 동글동글 연하게 그려주세요.

2　같은 색으로 꽃을 연하게 칠해주세요. 오른쪽 아래를 진하게 칠해줍니다.

3 ● **216번**으로 꽃을 부분부분 덧칠해 어두운 부분을 표현해주세요.

4 ○ **244번**으로 동글동글 굴리듯 덧칠해 블렌딩해주세요. 손에 힘을 빼고 가볍게 칠해줍니다.

5 ● **228번**으로 잎사귀 더미를 진하게 칠해주세요.

6 같은 색으로 물방울 모양의 잎사귀를 그려주고, 중간 중간 꽃 사이에도 그려줍니다.

7 ● **229번**, ● **219번**으로 잎사귀를 덧칠해 어두운 부분을 표현해주세요. ● **269번**으로는 소량의 잎사귀만 그려줍니다.

8 ○ **302번**으로 밝은색의 잎사귀를 그려주세요. 손에 힘을 주어 그리면 발색이 잘됩니다.

9 ○ **249번**으로 벽을 진하게 칠해주세요.

TIP. 꽃잎과 잎사귀에 번지지 않도록 유의하며 칠해주세요.

10 ● **314번**으로 덧칠해 장미 덩굴의 그림자를 표현해주세요. ● **216번**으로 꽃의 부족한 명암을 채우며 마무리합니다.

유채꽃

COLOR | 265 ⚪ 244 202 241 ● 232 225 204 243 245
270 ● 272

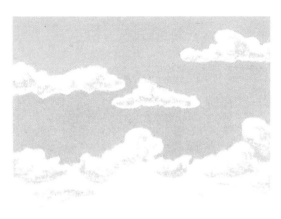

1. 스케치부터 해보겠습니다. 수평선을 그리고, 수평선 위쪽으로 산과 구름을 그려주세요.

2. 265번으로 하늘을 칠하고, 구름은 아래쪽 위주로 가볍게 칠해 명암을 표현해주세요.

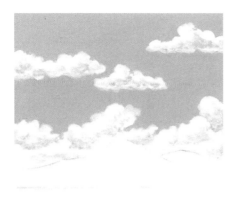

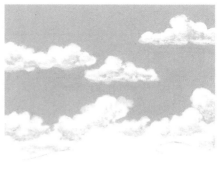

3 ○ **244번**으로 구름의 외곽을 따라 진하게 그리고, 면봉을 사용해 구름 안쪽으로 자연스럽게 블렌딩해주세요.

4 ◍ **202번**으로 꽃밭을 채색합니다. 가까운 쪽은 타원형 모양으로 듬성듬성 그리고, 멀어질수록 납작한 타원형 모양으로 촘촘히 그려주세요.

5 ● **241번**으로 얇은 선을 그어 줄기와 풀을 그려줍니다. 가까울수록 길게, 멀수록 짧게 그려주세요.

6 ● **232번**으로 어두운색의 풀을, ● **225번**으로 밝은색의 풀을 추가로 더 그려줍니다.

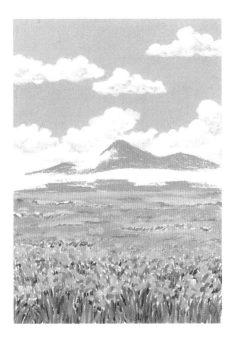

7 ● **204번**으로 꽃의 어두운 부분을, **243번**으로 꽃의 밝은 부분을 표현해주세요. 먼 쪽은 얇은 선만 가볍게 그어 거리감을 표현합니다.

8 ● **245번**으로 산의 경계와 오른쪽 면 위주로 칠해주세요.

9 ● **225번**, **243번**으로 빈 곳을 채우듯이 칠해주고, ● **270번**, ● **272번**으로 덧칠해 어두운 부분을 묘사해주세요.

10 산을 손으로 자연스럽게 블렌딩하여 마무리합니다.

크로아티아 바다

COLOR | 249 ● 314 ● 206 ● 312 ○ 244 ● 241 ● 242 ● 231 ● 224
269 ● 229 ● 238 ● 252 ● 250 ● 236 ● 246 ● 271 ● 205

1. 스케치부터 해보겠습니다. 해안선을 울퉁불퉁하게 그리고, 건물도 그려주세요.

2. ● **249번**으로 건물 벽, 계단, 길을 그려주세요. ● **314번**으로 건물 창문과 계단을 그려주고, ● **206번**으로는 지붕을 칠해줍니다.

③ ● 312번, ○ 244번으로 색을 섞어 모래사장과 땅을 연하게 칠해주세요.

④ ● 241번, ● 242번으로 들판을 칠해주세요. 이때 가로 방향으로 칠하면 자연스럽습니다.

⑤ ● 231번으로 바다를 칠해주세요. 그러데이션 표현을 위해 왼쪽으로 갈수록 연하게 칠해줍니다.

⑥ ● 224번으로 과정 5에서 채색한 부분과 연결해 칠해주세요.

7 ○ **244번**으로 **과정 6**에서 채색한 부분과 연결해 칠해 주세요. 해변 쪽은 오일파스텔을 으깨듯 힘을 주고 채색하면 매력적인 질감으로 표현할 수 있습니다.

8 ● **269번**으로 나무를 그려주세요. 보슬보슬하게 나뭇잎 질감을 살려 그려줍니다. 들판에도 작은 나무를 여러 개 그려줍니다.

9 ● **242번**으로 나무의 밝은 부분을 칠하고, ● **229번**으로 나무의 어두운 부분을 칠해주세요.

10 ● **238번**, ● **252번**, ● **250번**으로 나무와 파도의 그림자를 표현해주세요. ● **236번**으로 바위도 울퉁불퉁하게 그려줍니다.

232

11 ○ **244번**으로 보트 2개를 그려주세요.

 TIP. 흰색 색연필로 스크래치 한 후 그리면 발색이 더 잘됩니다.

12 ● **246번**으로 보트 내부를 표현하고, ● **271번**으로 보트 모터를 그려주세요. 진회색 색연필로 테두리를 그리고, 흰색 마커로 돛도 그려줍니다.

13 ● **205번**으로 돛에 무늬를 그려주세요. ○ **244번**으로는 포말을 그리고, ● **231번**, ● **224번**으로는 보트 그림자를 그려주세요.

14 **249번**으로 들판을 연하게 덧칠해 밝은 부분을 표현하고, 흰색 색연필로 지붕을 스크래치 해 마무리합니다.

일출

COLOR
● 206 ● 204 ● 203 243 ○ 244 ● 263 ● 264 ● 249 ● 219
● 270 ● 248

① 스케치부터 해보겠습니다. 수평선을 그리고, 해와 산을 그려주세요. 해를 기준으로 염전도 그려줍니다.

② ● **206번**으로 하늘의 제일 아래쪽부터 칠하고, ● **204 번**으로 연결해 칠하며 그러데이션을 표현해주세요.

③ ● **203번**으로 **과정 2**에서 채색한 부분과 연결해 칠해 주세요.

④ **243번**, ○ **244번** 순으로 **과정 3**에서 채색한 부 분과 연결해 칠하며 그러데이션을 표현해주세요. **243번**으로 해도 그려줍니다.

TIP. 흰색 색연필로 스크래치 한 후 해를 그리면 발색이 더 잘 됩니다.

⑤ ● **263번**으로 하늘의 제일 위쪽부터 가운데까지 칠하고, ● **264번**으로 연결해 칠해주세요.

TIP. 하늘의 중간 부분은 채색하지 않고 약간의 여백을 남겨둡니다.

⑥ ○ **244번**으로 하늘의 중간 부분을 칠해 푸른 하늘과 붉은 하늘을 부드럽게 연결하며 그러데이션을 표현합니다. ● **203번**으로 염전의 위쪽을 칠하고 약간의 여백을 남긴 채 ● **264번**으로 아래쪽을 칠해 하늘이 반사된 모습을 표현해주세요.

⑦ ◍ **249번**으로 염전의 중간 부분을 칠하고, 손이나 키친타월로 자연스럽게 블렌딩해주세요.

⑧ ● **219번**으로 산을 그리고, 염전도 그려줍니다. 이어서 집과 가로등도 그려주세요.

⑨ ● **270번**으로 뒤쪽의 산을 그리고, 산과 지붕의 밝은 부분을 칠해 명암 도 표현해주세요.

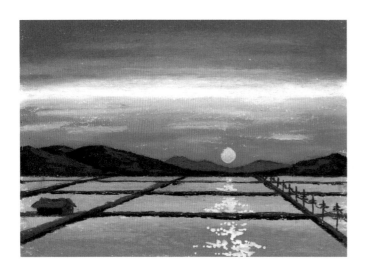

⑩ ● **248번**으로 산과 집의 어두운 부분을 칠해 명암을 표현해주세요. 흰색 마커로 반짝이는 윤슬을 표현하며 마무리합니다.

TIP. **243번**으로 해를 덧칠하면 좀 더 선명하게 표현할 수 있습니다.

한강 노을

COLOR ● 206 ● 204 ● 203 243 249 ● 263 ● 245 ● 246 ● 247
 ● 270 ● 248 ● 233 ● 235 ● 238

(1) 하늘을 먼저 그려보겠습니다. ● **206번**으로 중간 부분을 듬성듬성 칠해주세요.

TIP. 아래쪽부터 1/3 지점에 수평선을 긋고, 수평선을 기준으로 바로 위쪽만 채색합니다. 완성된 그림을 먼저 참고하면 이해가 쉽습니다.

(2) ● **204번**, ● **203번** 순으로 **과정 1**에서 채색한 부분과 연결해 칠한 다음, 가운데를 제외하고 듬성듬성 덧칠해주세요.

③ **243번**으로 빈 곳을 모두 채워 칠하고, 손이나 키친 타월로 블렌딩해주세요.

④ 강물을 그려보겠습니다. **249번**으로 가볍게 칠하고, **243번**으로도 빈 곳을 채우듯 가볍게 덧칠해주세요.

⑤ 강물을 손이나 키친타월로 블렌딩해주세요.

⑥ 색연필로 건물과 산 등을 간단히 그리고, ● **263번**으로 구름을 그려주세요.

7 ● **245번**으로 구름의 아래쪽을 칠해 밝은 부분을 묘사하고, ● **246번**으로 구름의 위쪽을 칠해 어두운 부분을 묘사하며 입체감을 살립니다. 같은 색으로 작은 구름 조각들도 그려주세요.

8 ● **246번**, ● **245번**으로 물결을 표현해주세요. 이때 대각선 방향으로 그려 자연스럽게 흐르는 모습을 묘사합니다.

9 ● **203번**으로 물결의 반짝이는 부분을 표현해주세요.

10 ● **247번**으로 건물을 그리고, ● **270번**으로 건물의 경계를 표현해주세요.

11 검은색 색연필로 다리를 그리고, ● **248번**으로 숲을 그려주세요.

12 흰색 색연필로 스크래치를 해 창문을 그리고, ● **233 번**으로 아래쪽에 풀을 그려주세요. ● **235번**, ● **238 번**으로 풀을 덧칠해 명암을 표현하며 마무리합니다.

제주 저녁

COLOR | ● 263 ● 217 ● 264 ○ 244 ● 203 ● 218 ● 235 ● 245 ● 233
● 267

1 하늘을 먼저 그려보겠습니다. ● **263번**으로 하늘의 제일 위쪽부터 칠하고, ● **217번**으로 연결해 칠해주세요.

2 ● **264번**으로 **과정 1**에서 채색한 부분과 연결해 칠해주세요. ○ **244번**으로 표시한 부분을 칠하며 그러데이션을 표현해줍니다.

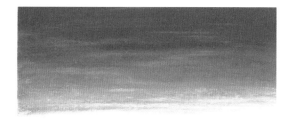

3 하늘을 손이나 키친타월로 자연스럽게 블렌딩해주세요.

4 ● **203번**으로 하늘의 아래쪽부터 칠해주세요. 겹치는 부분은 손에 힘을 빼고 가볍게 칠하며 블렌딩해줍니다.

5 ● **218번**으로 뭉게구름을 그려 진하게 채색하고, 작은 구름 조각도 그려주세요. ● **235번**으로 제일 아래쪽에 숲도 그려줍니다.

6 ● **245번**으로 구름을 덧칠해 밝은 부분을 묘사해주세요. 뭉게구름은 왼쪽 면 위주로, 조각구름은 위쪽 면 위주로 칠해줍니다.

7 ● **233번**으로 숲의 위쪽 부분을 덧칠해 밝은 부분을 표현하고, 뭉게구름에도 살살 덧칠해 자연스러운 빛 표현을 묘사합니다. ● **267번**으로는 하이라이트를 표현해주세요.

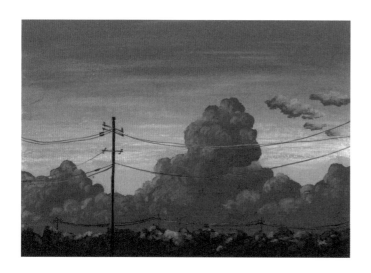

8 검은색 색연필로 가로등을 그려주
세요.

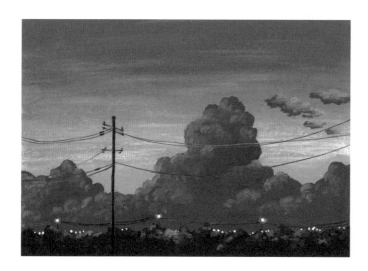

9 ○ **244번**으로 톡톡 두드리듯 그려
빛 번짐을 묘사하고, 흰색 마커로 가
로등의 반짝이는 부분을 묘사하며
마무리합니다.

아기자기한 소품과 음식 그리기

오일파스텔로 그리는 작고 귀여운 그림들은 풍경화만큼이나 마음을 사로잡는 매력이 있어요.
과일, 채소, 베이커리 등 일상의 사랑스러운 순간들을 하나씩 그려보겠습니다.
그리고 해바라기 그림은 집에 걸어두면 복이 들어온다고 해서 담아보았는데요.
약간 크게 그려서 액자에 담아 걸면 공간이 한층 더 따뜻해진답니다.

해바라기 화병

COLOR									
⬤ 202	⬤ 251	⬤ 204	243	⬤ 236	⬤ 253	⬤ 245	⬤ 232	⬤ 241	
⬤ 242	⬤ 305	⬤ 255	⬤ 218						

1 스케치부터 해보겠습니다. 화병에 담긴 해바라기를 그려주세요. 대략적인 크기를 가늠할 수 있습니다.

TIP. 밝은색으로 채색할 꽃잎 부분의 스케치는 미리 지워둡니다. 그러면 연필 자국이 남지 않아 더 깔끔해 보입니다.

2 ⬤ **202번**으로 꽃잎을 그려주세요. 위, 아래, 양옆으로 중심이 되는 꽃잎 4개를 먼저 그리고, 나머지를 채우는 식으로 그리면 모양 잡기가 수월합니다. 꽃잎의 끝부분은 뾰족하게 그립니다.

3 ● **251번**, ● **204번**으로 꽃잎이 겹치는 부분과 수술에 가까운 부분을 덧칠해주세요.

4 ● **202번**과 면봉으로 **과정 3**에서 채색한 부분을 문질러 블렌딩하고, **243번**으로 꽃잎을 덧칠해 하이라이트를 표현해주세요.

TIP. ● **202번**과 어두운색(● **251번**, ● **204번**)의 경계만 살살 문질러주세요. 전체를 문지르면 명암 표현이 사라지니 주의합니다.

5 ● **236번**으로 수술 외곽을 울퉁불퉁 점을 찍듯이 그리고, ● **253번**으로 수술 가운데에 작은 점을 그려 해바라기씨를 묘사합니다.

6 ● **245번**으로 화병을 그려주세요. 외곽은 진하게, 안쪽은 보슬보슬한 느낌으로 가볍게 그리면 투명한 것처럼 표현됩니다.

7 ● **232번**으로 잎사귀와 꽃받침을 그리고, ● **241번**으로 줄기를 그려주세요. 화병 안쪽의 줄기는 끊어서 그리면 물에 담긴 것처럼 표현됩니다.

8 ● **242번**으로 풀과 줄기를 더 그리고, ● **305번**으로 잎사귀를 덧칠해 하이라이트를 표현해주세요.

9 ● **255번**으로 작은 꽃을 여러 개 그리고, **243번**으로 수술도 그려주세요. 빈 곳을 채우듯이 그립니다.

TIP. 작은 꽃은 여백을 채우듯 자연스럽게 배치해 그려보세요.

10 ● **232번**으로 작은 꽃의 줄기를 그리고, ● **218번**으로 바닥에 체크무늬를 그려 마무리합니다.

과일 장바구니

COLOR 250 238 234 205 203 241 202 243 217
 263 208 269 250 251 302 253 262

스케치

1. 여러 가지 과일과 종이봉투, 장바구니를 그려주세요. 맨 아래쪽에 글자 쓸 자리를 남겨둡니다.

1 ● **250번**으로 종이봉투 전체를 칠해주세요.

2 ● **238번**으로 오른쪽 옆면의 움푹 들어간 부분을 덧칠해주세요. ● **250번**으로 오른쪽 옆면의 끝부분을 덧칠해 그러데이션을 표현하고, ● **234번**으로 글자 'SUPER MARKET'을 써줍니다.

1 ● **205번**으로 가운데를 제외하고 귤을 칠해주세요.

2 ● **203번**으로 가운데를 칠하며 자연스럽게 그러데이션을 표현하고, ● **241번**으로 꼭지를 그려주세요.

1 ● **202번**으로 가운데를 제외하고 레몬을 칠해주세요. **243번**으로 가운데를 칠해 입체감을 살립니다.

2 ● **217번**으로 장바구니를 그려주세요. 손잡이는 굵은 선으로, 그물망은 얇은 선으로 그려줍니다. ● **263번**으로 손잡이를 덧칠해주세요.

방울토마토

1 ● **208번**으로 토마토 알갱이들을 칠해주세요.

2 ● **269번**으로 토마토 꼭지와 줄기를 그려주세요. 선을 꺾어 그리면 더욱 자연스럽습니다.

(1) ● **202번**으로 바나나를 칠해주세요. ● **250번**, ● **251 번** 순으로 바나나 아래쪽을 덧칠해 입체감을 살립니다.

(2) ● **202번**으로 경계를 자연스럽게 블렌딩하고, ● **238 번**으로 바나나 아래쪽 끝부분을 칠해주세요. **243 번**으로 부분부분 덧칠해 하이라이트를 표현해줍니다.

(1) ● **302번**으로 가운데를 제외하고 아보카도를 칠해주 세요. **243번**으로 연결해 칠하고, 손이나 면봉으로 블렌딩해줍니다.

(2) ● **269번**으로 껍질을 칠하고, ● **253번**으로 가운데에 씨를 그려주세요. ● **250번**으로는 씨에 느낌표 모양 을 그려 입체감을 살립니다.

1 ● **262번**으로 아래쪽에 글자 'Home made'를 써주고 마무리합니다.

신선한 채소 모음

COLOR									
312	234	208	209	202	251	241	211	214	
219	206	203	242	269	244	313	302	253	
232	249	314	305	304	250	243	238	218	

스케치

1 여러 가지 채소를 그려주세요. 맨 위쪽에 글자 쓸 자리를 남겨둡니다.

①　● 312번으로 버섯의 줄기를 칠해주세요.

②　● 234번으로 버섯의 갓을 칠해주세요.

파프리카

①　● 208번으로 빨간색 파프리카를 칠하고, ● 209번
으로 움푹 파인 경계를 덧칠해 입체감을 살립니다. ●
202번으로 노란색 파프리카를 칠하고, ● 251번으로
움푹 파인 경계를 덧칠해 입체감을 살립니다.

TIP. 어색한 부분은 면봉으로 자연스럽게 블렌딩해 마무리합
니다.

②　● 241번으로 파프리카의 꼭지를 그려주세요.

1. 🔵 **241번**으로 가지의 꼭지를 그려주세요. 가지를 감싸 듯 그려줍니다.

2. ⚫ **211번**으로 가지를 칠하고, 🔵 **214번**으로 덧칠해 하이라이트를 표현해주세요. ⚫ **219번**으로는 가지 아래쪽을 덧칠해 어두운 부분을 표현하며 입체감을 살립니다.

당근

1. ⚫ **206번**으로 가운데를 제외하고 당근을 칠해주세요. 🔵 **203번**으로 가운데를 칠해 입체감을 살립니다.

2. 🔵 **241번**으로 당근의 줄기를 그리고, 삐죽삐죽 잎사귀도 그려주세요.

① ● **242번**으로 브로콜리의 줄기를 그리고, ● **269번**으로 손에 힘을 빼고 가볍게 작은 원을 그리듯 브로콜리의 꽃봉오리를 그려주세요.

② ● **241번**으로 브로콜리의 꽃봉오리를 뽀글뽀글 파마한 것처럼 마저 그려주세요.

총각무

① ● **312번**으로 총각무를 가볍게 칠해주세요. ○ **244번**으로 총각무의 왼쪽 부분을 덧칠해 하이라이트를 표현하고, ● **313번**으로 오른쪽 부분을 덧칠해 입체감을 살립니다.

② ● **302번**으로 총각무의 줄기를 그려주고, ● **253번**으로는 끈을 표현해주세요.

③ ● **232번**으로 잎사귀를 그리고, 무와 줄기 사이에 짧은 가로선을 그려주세요. ● **302번**으로 앞쪽 잎사귀에 잎맥을 그려주고, 뒤쪽 잎사귀는 진하게 덧칠해 거리감을 표현합니다.

배추

1 249번으로 배추 줄기를 칠하고, 314번으로 배추 밑동 주변을 덧칠해주세요.

2 241번으로 배추 이파리를 칠해주세요. 305번으로 배추 이파리가 겹친 부분을 덧칠해줍니다.

3 304번으로 배추 이파리의 끝 부분을 덧칠하고, 253번으로 배추 밑동에 작은 원을 그려주세요.

감자

1 250번으로 감자를 칠하고, 243번으로 부분부분 덧칠해 감자 표면의 입체감을 살립니다.

2 238번으로 작은 점을 듬성듬성 그려 더욱 사실적으로 묘사합니다.

무

(1) ● **242번**으로 무의 위쪽을 칠하고, ● **249번**으로 무의 중간 부분과 아래쪽을 칠해주세요.

(2) ● **305번**으로 짧은 줄기를 그려주세요.

마무리

Colorful Vegetables

(1) ● **218번**으로 위쪽에 글자 'Colorful Vegetables'를 써주고 마무리합니다.

베이킹 브레드

COLOR ● 312　○ 244　● 250　　243　● 253　● 252　● 235　● 249　● 314

● 208　● 236　● 313　● 238　● 311　● 218

① 여러 가지 빵을 그려주세요. 맨 위쪽에 글자 쓸 자리를 남겨둡니다.

1 ● 312번으로 식빵을 보슬보슬하게 칠하고, ○ 244 번으로 가볍게 덧칠해주세요. ● 250번으로는 식빵의 테두리를 얇게 그려줍니다.

2 243번으로 네모난 조각 버터를 그리고, ● 250번 으로 버터의 테두리를 얇게 그려주세요.

초코칩 쿠키

1 ● 253번으로 쿠키를 칠하고, ● 252번으로 부분부분 덧칠해 질감을 표현해주세요.

2 ● 235번으로 초코칩을 듬성듬성 그려주세요.

바게트

1 ● **252번**으로 가운데의 갈라진 부분과 윗면을 제외하고 바게트를 칠해주세요.

2 ● **250번**으로 가운데의 갈라진 부분을 제외한 여백을 칠해주세요.

프레즐

1 ● **253번**으로 프레즐을 그리고, ● **250번**으로 부분부분 덧칠해 하이라이트를 표현해주세요.

2 진회색 색연필로 자잘한 점을 그려 사실적으로 묘사합니다.

TIP. 프리즈마 유성 색연필 진회색(Warm Grey 90%)을 사용했습니다.

1. 249번으로 얇은 선 여러 개를 둥글리듯이 그려 머핀의 생크림을 표현해주세요.

2. 314번으로 생크림을 덧칠해 입체감을 살립니다. 오른쪽 면 위주로 덧칠해주세요.

3. 208번으로 딸기를 그려주세요.

4. 235번으로 빵 부분을 듬성듬성 칠하고, 236번으로 세로결을 따라 덧칠해주세요. 253번으로 덧칠해 하이라이트도 표현해줍니다.

크루아상

1 ● **250번**으로 크루아상의 결을 따라 칠해주세요. 선을 여러 겹 겹치듯 그려줍니다.

2 ● **253번**으로 아래쪽부터 얇은 선을 여러 개 그어 입체감을 살립니다.

초코칩 스콘

1 ● **312번**으로 스콘 윗면을 진하게 칠하고, 옆면은 가볍게 칠해주세요.

2 ● **313번**으로 왼쪽 옆면을 덧칠하고, ● **238번**, ● **313번**으로는 오른쪽 옆면을 덧칠해주세요.

3 ● **235번**으로 초코칩을 듬성듬성 그려주세요.

① ● **208번**으로 가운데에 딸기잼을 그려주세요. ● **311번**으로 덧칠해 꾸덕꾸덕한 질감을 표현합니다.

② ● **250번**으로 선을 겹쳐 그리듯 칠하면 질감이 살아납니다. ● **253번**으로 오른쪽 면 위주로 얇은 선을 그리듯 덧칠해 입체감을 더욱 살립니다.

① ● **249번**으로 휘핑기와 버터나이프를 그려주세요.

② ● **235번**으로 손잡이를 각각 그리고, 진회색 색연필로 얇은 선을 그어 입체감을 살립니다.

TIP. 프리즈마 유성 색연필 진회색(Warm Grey 90%)을 사용했습니다.

1. ● **218번**으로 위쪽에 글자 'Baking Bread'를 써주세요.

2. 진회색 색연필로 각각 'Bread', 'Cookie', 'Baguette', 'Pretzel', 'Muffin', 'Croissant', 'Scone', 'Pastry'를 써주세요.

피크닉

COLOR ⬤ 249 ◯ 244 ⬤ 314 ⬤ 236 ⬤ 253 ⬤ 311 ⬤ 240 ⬤ 250 ⬤ 232

⬤ 312 ⬤ 202 ⬤ 243 ⬤ 209 ⬤ 219 ⬤ 208 ⬤ 212 ⬤ 217 ⬤ 246

⬤ 313 ⬤ 318 ⬤ 241 ⬤ 305 ⬤ 304 ⬤ 245

스케치

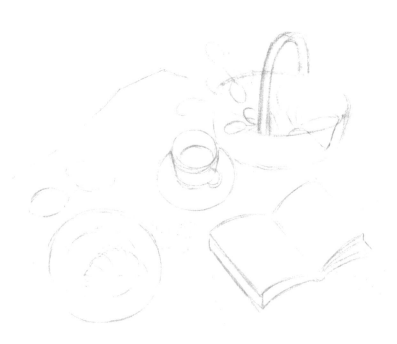

1 피크닉 매트와 여러 가지 소품을 그려주세요.

266

커피잔

1 ◗ **249번**으로 가볍게 여백을 남기며 컵을 칠해주세요. ○ **244번**으로 덧칠해 그러데이션을 표현해줍니다.

2 ◗ **314번**으로 손잡이, 찻잔의 테두리, 찻잔 받침의 테두리를 덧칠해 입체감을 살립니다. ● **236번**으로 커피를 칠하고, ● **253번**으로 덧칠해 찰랑이는 모습을 표현합니다.

꽃바구니

1 ◗ **311번**으로 튤립을 그리고, ● **240번**으로 덧칠해 꽃잎의 명암을 표현해주세요.

2 손수건 윗면은 ◗ **249번**과 ○ **244번**을 섞어 칠하고, 손수건의 접힌 면은 ◗ **314번**으로 칠해주세요.

③ ● **253번**으로 바구니를 칠하고, ● **250번**으로 손잡이와 바구니 바깥쪽에 짧은 선을 빼곡하게 그려주세요. ● **236번**으로는 바구니 안쪽과 손수건의 그림자를 칠해줍니다.

④ ● **232번**으로 줄기와 잎사귀를 그리고, ● **312번**으로 덧칠해 하이라이트를 표현해주세요.

레몬

① ● **250번**으로 레몬의 아래쪽 면을 칠합니다. ● **202번**으로 밝게 표현할 부분을 제외하고 레몬 전체를 칠해줍니다.

② **243번**으로 **과정 1**에서 제외한 부분을 칠해 하이라이트를 표현해주세요.

1 ● **250번**으로 크루아상의 결을 살려 칠해주세요. ◐ **312번**으로 위쪽 면을 덧칠해 하이라이트를 표현하고, ● **253번**으로는 아래쪽 면을 덧칠해 입체감을 살립니다.

2 ◌ **249번**으로 접시를 연하게 칠하고, ● **314번**으로 접시의 테두리를 최대한 얇게 그려주세요.

3 ● **209번**으로 체리를, ● **219번**으로 블루베리를 그려주세요. ● **208번**으로 체리에 작은 점을 그려 하이라이트를 표현하고, ● **212번**으로는 블루베리에 작은 점을 그려 하이라이트를 표현합니다.

4 ● **217번**으로 접시 외곽의 무늬를 그리고, ● **246번**으로 포크와 나이프를 그려주세요. ● **253번**으로는 포크와 나이프의 손잡이를 그려줍니다.

① ▨ **312번**으로 펼쳐진 책의 윗면을 연하게 칠해주세요.

② ○ **244번**으로 책의 윗면을 덧칠해 자연스럽게 색을 섞어주고, ▨ **313번**으로 책의 옆면을 칠해주세요. 얇은 선 여러 개를 겹쳐 그려주면 더욱 자연스럽습니다.

③ ● **318번**으로 책의 옆면 중 오른쪽 부분을 한 번 더 덧칠하고, 진회색 색연필로 글씨도 표현해주세요.

TIP. 프리즈마 유성 색연필 진회색(Warm Grey 90%)을 사용했습니다.

1 🔴 **241번**으로 잔디밭을 그려주세요. 잔디는 위쪽으로 뻗치듯 그려줍니다.

2 🔴 **305번**으로 풀을 더 그려주고, 피크닉 매트 주변도 덧칠해주세요. ⚪ **304번**으로 풀을 더 그려줍니다.

피크닉 매트

1 🔴 **245번**으로 피크닉 매트의 구겨진 부분을 표현해주세요. 손에 힘을 빼고 가볍게 칠해줍니다.

2 🔴 **208번**으로 피크닉 매트 위쪽에 얇은 선 2개를 그어주세요. 피크닉 매트와 평행하게 그려줍니다.

Color Palette

※ '문교 소프트 오일파스텔 72색'에 10가지 색을 낱개로 추가 구매해 활용하였습니다.

201	202	203	204	205	206	207	208	209	259	210

258	257	260	216	256	239	240	261	211	212	213

214	215	255	264	217	263	218	220	219	262	221

222	223	265	231	230	229	269	228	268	224	226

227	267	225	266	242	241	232	233	234	235	236

237	253	238	252	254	243	244	249	250	251	245

246	270	271	272	247	248

[추가 구매 색상]

311	287	312	313	304	302	305	314	318	280

272